书 法 的 故 事
SHU FA DE GU SHI

隋 唐 五 代

SUI TANG WU DAI

文师华／著

江西美术出版社
全国百佳图书出版单位

目录
Contents

01

《龙藏寺碑》：
隋代最煊赫的一块楷书碑刻

（一）《龙藏寺碑》的形制、书法特点

《龙藏寺碑》（图1、图2），全称《恒州刺史鄂国公为国劝造龙藏寺碑》，隋开皇六年（586）十二月立。原碑现存于河北省正定县隆兴寺内。碑通高324厘米，宽90厘米，厚29厘米。碑阳正文30行，每行50字。碑阴及左侧有题名。碑额呈半圆形，浮雕六龙相交。

现存最早的拓本是明初拓本，首行"是知涅槃路远，解脱源深"两句中的"路远解脱"四字清楚可见。

《龙藏寺碑》是隋代最煊赫的一块楷书碑刻，被誉为隋碑之冠。宋代欧阳修《集古录》卷5评此碑说此碑笔画遒劲，有唐代欧阳询、虞世南楷书的风格特点。清代杨守敬在《平碑记》中说此碑正平冲和的地方像虞世南，婉丽遒媚的地方像褚遂良，也没有欧阳询楷书中险峭的姿态。此碑的书法特点是：笔画瘦劲，刚柔结合。点的形态斜侧轻灵；有的长横略呈拱形，有的横画收笔处往右上带出雁尾状，近似隶书的波磔；竖画直中带曲；钩画先蓄势再出锋，锋尖犀利，有的斜

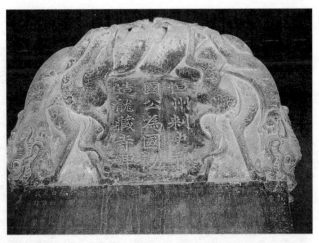

图 1 隋《龙藏寺碑》碑额

钩以藏锋收笔，含蓄优美；长撇弯曲舒展，有的近似兰叶；斜捺大多一波三折，有的写成长点，略带行书笔法，平捺起笔或用逆锋，或用顺锋，中间由轻而重，收笔处由重而轻，顺势出锋，如水波荡漾，婉曲灵动。结体中宫宽绰，形体方正，笔画之间的距离较疏朗，端庄平稳而不乏空灵之美。初唐虞世南得其平和，欧阳询略得其瘦劲，褚遂良得其柔美。总之，此碑运笔细挺，结体宽博，既平和又遒丽，对唐代虞世南、褚遂良、薛稷的楷书风格有较大影响。

（二）《龙藏寺碑》的内容

《龙藏寺碑》正文内容包含三个部分：第一部分从崇佛下笔，谈修行的途径，驳斥认为佛乃虚妄的说法；第二

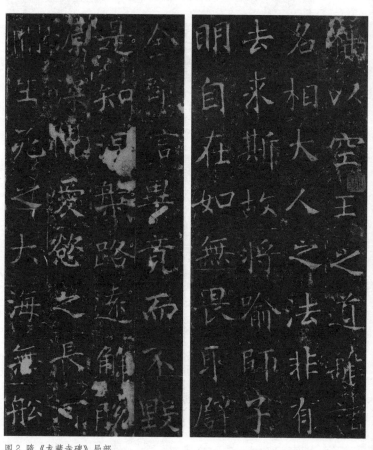

图 2 隋《龙藏寺碑》局部

部分由古时毁圣灭佛，引出大隋王朝的兴起为佛教带来了新生的描述，歌颂隋朝的统一和隋文帝关心民生、辛勤执政的英明形象；第三部分，描写龙藏寺的地理位置、王孝仙的出众才能，以及龙藏寺改建后的华丽和宏伟。正文之后是颂词，用韵文形式，对全文加以概括。碑文近 1500 字，采用六朝骈体文的形式，虽在叙事方面比较空洞，但辞藻典雅华丽，结构严谨宏阔，具有较好的抒情性和形式美感。因此此碑不仅是学习书法的典范作品，也可作为精美的古代骈体文进行赏读。

（三）龙藏寺的历史沿革

龙藏寺，今称隆兴寺，俗称大佛寺，位于今河北省正定县内，是我国现存时代较早、规模较大、保存较完好的佛教寺院之一。据《龙藏寺碑》碑文记载，龙藏寺在隋代开皇六年（586）之前已经草创。开皇六年，恒州刺史王孝仙到任后，奉皇帝的诏令，鼓励州内士人庶民一万多人，出资加以扩建，并立此《龙藏寺碑》。唐代，此寺更名为"龙兴寺"。北宋初年，宋太祖赵匡胤下诏在寺内铸造高达 20 多米的千手观音菩萨铜像一尊，所以此寺又名大佛寺。元代高僧胆巴大师曾在此寺任住持，赵孟頫《胆巴碑》即为此寺而作。清康熙四十八年（1709），此寺再次大规模重修，并定名为隆兴寺。

（四）附：《董美人墓志》

《董美人墓志》（图3），全称《美人董氏墓志铭》，隋开皇十七年（597）刻。此墓志形制是正方形，高、宽均为52厘米，楷书，21行，每行23字。原石于清嘉庆年间在陕西兴平县（今陕西兴平市）出土，当时上海陆君庆在陕西兴平做官，得到此墓志。道光年间归上海徐渭仁（号紫珊）所有，徐氏十分珍爱，从关中把此石携至上海，自号其斋曰"隋轩"。咸丰三年（1853），上海小刀会起义期间，原石毁于兵火。

《董美人墓志》石碑不存，流传在世间的最好拓本是关中淡墨拓本，又称蝉翼本。陆君庆在关中得到此碑时，以淡墨轻拓，非常准确地拓出了原碑的字迹。所谓"蝉翼"本，就是指拓本的墨色极淡，薄如蝉翼。这类拓本，流传极少，尤为珍贵。上海图书馆收藏的陈景陶题字藏本，是此版本中的最佳本。

董美人（578—597），是隋文帝杨坚第四子蜀王杨秀的爱妃，汴州人士，名字不详。董氏于开皇十七年（597）病逝，终年19岁。杨秀对董美人感情颇深，亲自撰文哀悼，刻成墓志随葬。文章追思了董美人生平事迹，描写了董美人娇艳婉丽的情态，抒发了作者在董美人去世后忧伤悲痛的心情。句法工整，用典娴熟，文辞绮丽，具有很强的文学色彩。

美人董氏墓誌銘

美人姓董汴州恆宜

美人也祖佛子齊涼

縣人刺史敦仁博洽標

图 3 隋《董美人墓志》局部

《董美人墓志》笔法细腻精到，清劲含蓄；结体方正严谨，端庄秀丽；布局整齐疏朗，和谐优美。从字体面目看，楷法纯一，隶意脱尽，已与晋人小楷、北朝墓志迥别，属隋代墓志中的上品佳作，堪称隋志小楷第一，开唐代锺绍京一路小楷之先河。

02

欧阳询《九成宫醴泉铭》《化度寺碑》：

平中寓险的唐楷范式

（一）《九成宫醴泉铭》的形制、拓本

《九成宫醴泉铭》（图4、图5），简称《九成宫》，刻于贞观六年（632）四月，魏徵撰文。楷书，24行，每行49字，篆书题额"九成宫醴泉铭"6字。碑高270厘米，上宽87厘米，下宽93厘米，厚27厘米。碑身和碑首连成一体，碑首刻有六龙缠绕。碑石今保存在陕西西安碑林，但剜凿过多，已非原貌。

九成宫遗址在陕西麟游县西五里天台山，东距唐代首都长安（今陕西西安）约三百里。九成宫原为隋代的仁寿宫，由杨素主持，宇文恺监修，当时耗费了大量的人力物力，工匠死者以万数（见《隋书·食货志》）。仁寿宫建成后，隋文帝杨坚每年都要前去避暑，后来他本人和皇后独孤氏都在此宫中去世。隋朝末年，仁寿宫渐渐荒废。唐代贞观五年（631），太宗李世民对此宫加以维修，改名九成宫。"九成"意为九重，言其极高。贞观六年四月，唐太宗避暑于九成宫时，宫中缺乏水源，太宗见西城南面高阁之下有一块地方土质湿润，便以拐杖

图 4 唐 欧阳询《九成宫醴泉铭》

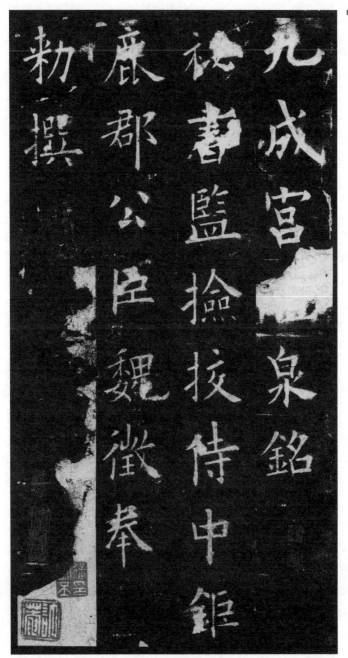

图 5 唐 欧阳询《九成宫醴泉铭》拓本局部

挖掘疏导，有泉水随之涌出，"其清若镜，味甘如醴"，故名醴泉。太宗非常喜悦，就命魏徵撰文，记录此事，又命欧阳询书丹勒石，于是就有了《九成宫醴泉铭》这块著名的铭文碑刻。至高宗永徽年间，九成宫又改名为万年宫，所以此碑在唐时很少有人去捶拓。后人所能见到的最早拓本是宋拓本。由于此碑名声太大，故历来捶拓不绝，以致碑面磨损十分严重。自宋至清，碑面又经过几次开凿，所拓有时瘦，有时肥，更失去原来面目。现在北京、上海均有宋拓佳本，故宫博物院所藏最有名，是明代驸马李琪所藏宋拓本，已多次刊印，其原有风韵神采依然保存。

（二）《九成宫醴泉铭》的书法特点

从书法艺术的角度看，《九成宫醴泉铭》作为欧阳询75岁时的应诏之作，书写时恭谨严肃，一丝不苟，用笔、结构均应规入矩。点的变化多样，有时用竖点，有时用横点；横画以左低右高取势；竖画稍作细微的粗细变化，多作垂露，偶用悬针；撇捺多圆笔；钩法取于隶，直钩多用折法，出钩较短，竖弯钩用转法向右外抛出，略带隶书笔意。三点水旁更特殊，第一点多作短斜撇点，第二点作上钝下锐的直点，乘势而下衔接末点的挑笔，表现出清劲秀健的动势。此碑结构方式以平正峭劲、严谨工整见长；平正中寓险劲，虽结体多向右扩展，但重心稳固，斜而能正，侧而不倒。马宗霍《书林藻鉴》引用古人的评语说欧阳询

楷书看上去像金刚力士怒目圆睁、挥舞拳头，又像戈戟等兵器森严排列，骨气刚劲峭拔，法度严谨整齐，险劲瘦硬，高高耸立，四面像是砍削而成。又说欧阳询楷书，风骨外刚内柔，精神爽朗，笔法或方正或圆活，这种技法特征，是在合并汉代隶书、魏晋楷书技法的基础上酝酿而成的。的确，《九成宫醴泉铭》笔力刚劲清秀，结体险绝瘦峻，既得北碑方正峻利之势，又有南帖风姿秀雅之韵，所以历代推为学书的正途、初学的典范。

清代书法家黄自元的楷书主要取法于欧阳询《九成宫醴泉铭》，他从中总结了汉字的结构规律，在欧阳询《三十六法》的基础上，提出了 92 种间架结构方法。

当代书法大师启功先生 6 岁开始习字，从模仿其祖父自临的欧阳询《九成宫》入门，20 多岁时临习宋拓欧阳询九成宫碑，奠定了其楷书基础。

（三）《九成宫醴泉铭》的内容

《九成宫醴泉铭》包括序文和铭文两部分：序文用骈散结合的语言写成，重在记事；铭文用四言韵语写成，八句一韵，偏重抒情和说理。就内容而言，序文开篇点明九成宫原本是隋代的仁寿宫，描绘了仁寿宫高阁林立、长廊环绕、金碧辉煌、穷极华奢的宏伟景象，以及夏日无闷热之气、有清凉之风、适宜避暑的良好环境。接着叙述皇帝李世民自弱冠之年起，"经营四方"，安抚万民，以武功

统一海内、以文德感化边疆的丰功伟业，以及"积劳成疾"、久治难愈的身体状况，为下文写改造修缮仁寿宫之事作铺垫。群臣建议修建离宫"怡神养性"，皇帝坚决拒绝群臣的建议，于是决定沿用隋代旧宫——仁寿宫，对其加以改造修缮，削去华丽的装饰，修复倒塌的宫殿，变奢华为简朴。再接着写皇帝发现醴泉的过程，描写醴泉的清澈、甘甜和群臣奔走相告、喜笑颜开的情景，并引经据典，强调醴泉涌出是上天所赐的"神来之物"，是皇帝的美德感动上天的结果，是国家繁荣兴盛的征兆。铭文用韵语的形式，歌颂皇帝应天承运、"绝后光前"的文治武功，"居高思坠"的忧患意识和励精图治的勤勉精神。宋代曾巩在跋此碑时称，魏徵撰写这篇铭文，也是希望唐太宗能以隋代兴亡为戒，字里行间可以看出魏徵的良苦用心。

（四）欧阳询的人生经历

欧阳询（557—641），字信本，潭州临湘（今湖南长沙）人。祖籍渤海千乘（今山东高青），自十世祖晋欧阳质避祸南迁，成为潭州豪族。到南朝陈武帝永定元年（557），欧阳询祖父欧阳頠以克定岭南之功，出任广州刺史。这一年，欧阳询出生在广州。欧阳頠后升为征南将军，封爵山阳郡公，天嘉四年（563）卒于任上。欧阳询之父欧阳纥承继爵位，继任广州刺史。陈宣帝太建元年（569），欧阳纥据广州起兵反叛朝廷，次年兵败伏诛，祸及全家。欧阳询

当时 14 岁，由其父好友江总（519—594）收养，江总教他习字作文。欧阳询敏悟过人，博贯经史。开皇九年（589）陈朝灭亡，欧阳询随养父江总进入隋朝，担任太常博士，与李渊交游甚厚。隋朝灭亡，欧阳询与虞世南一同为窦建德的东夏王朝所留用，欧阳询任太常卿。唐武德四年（621），东夏王朝被李世民消灭，欧阳询再次作为降臣进入唐朝，时年 65 岁。由于欧阳询是高祖李渊的旧友，入唐后即起用为五品给事中，后奉诏参修《陈书》，又领修《艺文类聚》一百卷，供唐诸王子阅读。626 年，李世民发动玄武门政变，次年即皇帝位。欧阳询因是太子李建成集团中的人，从中枢机关调入东宫，任太子率更令，弘文馆学士，封爵渤海县开国男，所以又称"欧阳率更""欧阳渤海"，后官至银青光禄大夫，但已是一员闲散无事的文儒老臣。贞观十五年（641）卒于率更令任上，享年 85 岁。

（五）欧阳询书法的影响

唐初，政治昌明，国力强盛，书法逐渐从六朝的遗法中蜕变出来，以一种新的姿态显现于世。唐初书家欧阳询、虞世南、褚遂良、薛稷四人合称"初唐四家"。

欧阳询是位全能的书法家。唐代张怀瓘《书断》称他"八体尽能，笔力险劲，篆体尤精"。所谓八体，大概指大篆、小篆、隶、真、行、草以及飞白、章草八种书体。欧阳询从小随养父江总在江南读书习字，江总，官至陈朝尚书令，

不仅以文学著称于世，而且擅长书法。窦臮《述书赋》评论陈代书家智永等22人，江总名列其间。欧阳询学书，开始当受到梁、陈书风的影响，而梁、陈书风则以王献之为主流。

欧阳询年轻时热衷于学习碑帖，宋代李昉《太平御览》卷589引《国史纂》载，有一次欧阳询出门远行，偶尔在野外看到西晋书法家索靖所书的石碑，他停下来看了一会儿，然后继续赶路。他走到几里之外后，却又返回来继续观赏。后来感到疲倦了，就在石碑下坐了下来，天黑就坐卧在石碑旁过夜，一连逗留三日才离去。他对书法的真诚热爱成为书法史上的佳话。索靖擅长章草，他那种劲健的笔力气势对欧阳询有直接影响。据唐代张怀瓘《书断》记载，欧阳询十分重视收集研究古代的书法文章，有一次他在街市上看到王羲之指导儿子王献之习字时撰写的《指归图》一本，图里的内容是有关书法用笔的方法。欧阳询如获至宝，用三百块浅黄色细绢买下《指归图》，回到家里，夜以继日地阅读研究，高兴得睡不着觉。他对书法技艺的执着专心，使得其书法深得"二王"造诣，创立了独具特色的"欧体书"为世人所赞叹敬仰。《指归图》传说是王羲之传给其儿子王献之的传家宝，现已失传。《旧唐书》卷189上《欧阳询传》称欧阳询"初学王羲之书"，后来逐渐变化，从王羲之书风中摆脱出来。宋《宣和书谱》卷8也说，欧阳询酷爱书法，"学王羲之书，后险劲瘦硬，自成一家"，晚年笔力更加刚劲，富有敢于执法、当庭争

辩的谏臣风采；结体意态精密俊逸，如"孤峰崛起，四面削成"。欧阳询能写一手好隶书，贞观五年《徐州都督房彦谦碑》(74岁书) 就是他的隶书作品。他的楷书受到汉隶、王羲之、王献之父子及隋代《董美人墓志》等碑刻的影响。究其用笔，方圆兼备而劲险峭拔，其中竖弯钩等笔画仍含隶意。他吸取了隋碑方正峻利的特点，又融合二王书法的秀骨清神，形成平正中寓险劲的独特风格，又称"率更体"。他还注重对楷书法度的研究，他的《三十六法》探讨了楷书结构与章法中的欹与正、虚与实、主与次、向与背等多种关系。

　　欧阳询书法在唐初影响很大，《旧唐书》卷189上《欧阳询传》记载，在当时，人们得到欧阳询的尺牍文字，都用来作为习字的范本。高丽国非常重视欧阳询的书法，曾经专门派遣使臣来求索欧阳询的墨宝。唐高祖李渊感叹说："不意询之书声名远播夷狄，彼观其迹，固谓其形魁梧耶。"在当时，朝廷王公大臣的碑志多由欧阳询书丹，即使是宰相杜如晦的墓碑，序铭出自虞世南之手，书法却出自欧阳询之笔。欧阳询的书法创作以楷书为最，所写的《化度寺故僧邕禅师舍利塔铭》(74岁书)、《九成宫醴泉铭》(75岁书)、《虞恭公温彦博碑》(80岁书)、《皇甫诞碑》(贞观年间书) 被称为唐人楷法第一，其中《九成宫醴泉铭》最负盛名。他的行楷书《张翰帖》(藏故宫博物院)、《梦奠帖》(图6)(藏辽宁省博物馆) 等，体势纵长，笔力劲健。墨迹传世，尤为宝贵。他在85岁高龄时还为儿子欧阳通书

图 6 唐 欧阳询《梦奠帖》墨迹

写了一部精致的习字范本——《小行楷千字文》（现藏辽宁省博物馆），此帖风骨清峻，笔笔精到，令人叹服。

欧阳询的书法还直接影响到他的儿子欧阳通。欧阳通（？—691），字通师，潭州临湘（今湖南长沙）人，欧阳询的第四个儿子。其书法继承了父亲欧阳询的楷书风格，而且父子齐名，号称"大小欧阳"。据宋代朱长文《续书断》记载，欧阳通早年丧父，母亲徐氏有心培养他，教导他临习父亲欧阳询的书法。因担心幼小的儿子懒惰，徐氏经常给钱叫他到街市上去买父亲欧阳询的书法墨迹。欧阳通每次买到父亲的书法作品，心里感到特别高兴，也更加敬佩父亲，于是就用心临摹父亲的书法，希望自己的字能够像父亲的字那样受人欢迎，卖出高价钱。他从早到晚用心揣摩，刻苦练习，几年之后就继承了父亲的书法风格，与父

亲并称"大小欧"。欧阳通晚年更加重视自己的书法，对笔的制作有了更高的要求。他用狐狸毛做笔心（即主毫），用兔毛覆在周围做副毫，笔管用象牙、犀牛角。每当他写字时，一定要用这样精制的毛笔，如果没有这样的毛笔，他就不愿写字。

（六）欧阳询《化度寺碑》《虞恭公温彦博碑》《张翰思鲈帖》

1.《化度寺碑》

《化度寺碑》（图7），全称《化度寺故僧邕禅师舍利塔铭》，李百药撰文，欧阳询书。唐贞观五年（631）十一月刻立在洛阳化度寺。楷书，35行，每行33字。原碑在北宋庆历年间已毁坏，到北宋末年已散失。现存最早的拓本是20世纪初从敦煌藏经洞中发现的唐代翻刻的唐拓本，称为"敦煌石室本"，共226字，铭文至原碑"擢秀华宗"止，残存12页，其中开头两页39字被法国人伯希和带往法国，藏在法国巴黎国立图书馆；后10页187字被英国人斯坦因带到英国，藏在英国伦敦大英博物馆。

现存最早的《化度寺碑》原石宋代拓本是吴湖帆四欧堂收藏的明代王孟阳藏本，称"四欧堂藏本"，共存930字。宋代以来著名的翻刻本有五种：吴县陆恭松下清斋藏本、临川李宗瀚静娱室藏本、南海吴荣光筠清馆藏本、大兴翁方纲苏斋藏本、南海伍崇曜粤雅堂藏本。

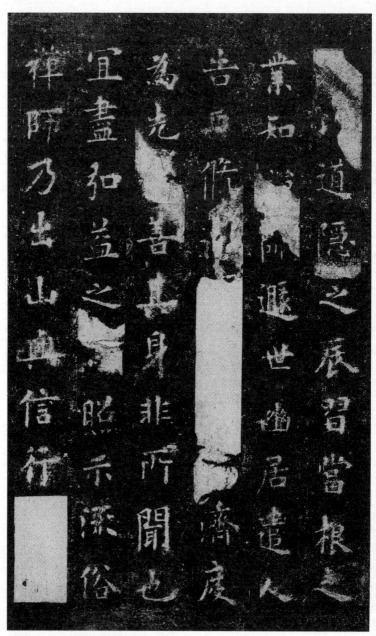

图 7 唐 欧阳询《化度寺碑》拓本局部

《化度寺碑》比《九成宫醴泉铭》早书一年，它的特点表现在：笔力刚劲而略显饱满含蓄，点的变化多样，斜点显得轻灵秀美，横画左低右高但不过度伸展，竖画直中带曲或略呈斜侧状态，撇、捺两个笔画大多比较圆实而不放纵；直钩多向左折，出钩较短，斜钩劲健而有弹性，竖弯钩向右外缓缓抛出。三点水旁显得很特别，第一点多写成短斜撇点，第二点写成上钝下锐的直点，顺势向下衔接最后的挑画，表现出清劲灵活的动势。每个字的结体方式以平正、严谨为主，平正中又略藏着一定的斜侧，但横、竖、撇、捺都不放纵，整个字的形态斜而能正，端庄平稳，而且带有几分含蓄美。风格端庄而偏于秀雅。

2.《虞恭公温彦博碑》

《虞恭公温彦博碑》（图8），全称《唐故特进尚书右仆射上柱国虞恭公温公碑》，亦称《温彦博碑》。岑文本撰文，欧阳询书丹，唐贞观十一年（637）十月立于陕西省醴泉乡烟霞乡山底村南约300米处温彦博墓前，1957年移入昭陵博物馆。正书，36行，每行77字。碑额篆书4行16字。碑高342厘米，宽111厘米，厚37厘米。为陕西醴泉唐太宗李世民昭陵陪葬碑之一。

此碑全文约2800字。可惜到宋代，碑石下半截断裂，又有牧童嬉戏，导致下截漫漶严重，所以宋拓字数最多的版本仅存上半截800余字。清代陆心源所编《唐文拾遗》收录了此碑文，但其中仍有不少明显的脱漏错讹，所以各种拓本均未予全文采入。

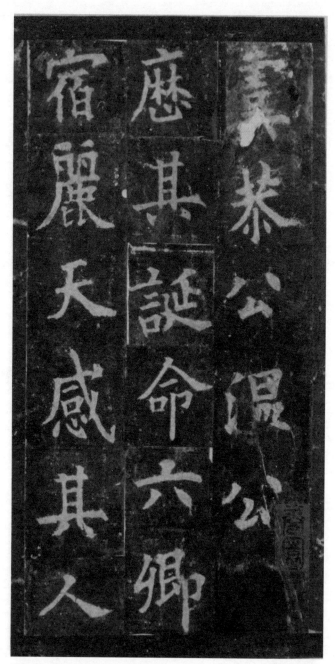

图 8 唐 欧阳询《虞恭公温彦博碑》拓本局部

关于《虞恭公温彦博碑》流传的情况，有记载的传世拓本有：清代陆谨庭旧藏北宋拓本，四川王华德珍藏北宋早期拓本，此两本今已不知下落；陈镛藏本，临川李氏十宝本，此两本现藏于故宫博物院；嘉庆内府旧藏南宋拓本，现代吴湖帆四欧堂藏南宋晚拓本，此两本现藏于上海图书馆；南皮张之万旧藏浓墨拓，现藏于中国国家图书馆；贵池刘氏藏本，现藏于中国国家博物馆。

此碑记述了温彦博祖籍、家世以及为官经历，歌颂了温彦博辅佐唐高祖、唐太宗两代君主统一天下、治国安民的卓越功勋。

此碑是欧阳询晚年的力作，欧体楷书中的典型作品，属于唐碑上品，矩法森严，体方笔圆，横画、捺画、竖钩、竖弯钩收笔处已消除了隶书的痕迹。横画收笔处棱角分明；捺画收笔处先重按再提走，出锋锐利；竖钩劲健有力，钩尖锋利；竖弯钩先略驻锋再向右上方出锋。有些撇画写成兰叶形状，细劲优美。三点水第一点写成撇点，第二点顺带而下，从空中过渡到短挑，显得活泼优美。结体严谨匀整，中宫收紧，字形方正而略带长形，左边略低，右边略高，但欹侧度没有《九成宫》那么大，横画也不像《九成宫》那样过分延伸。有些字化刚为柔，瘦硬挺劲之中兼有柔和秀丽之美，融入王羲之行书的笔势神韵，与虞世南《孔子庙堂碑》有些相似之处。风格平正清穆，气度雍容，格韵淳古。明代王世懋称："虞恭公碑与九成、化度二碑，俱称欧书第一。"对学书者而言，此碑无疑是学习欧阳询

楷书的又一重要范本。

3.《张翰思鲈帖》

《张翰思鲈帖》（图9），也称《季鹰帖》，是欧阳询行书代表作之一，纸本，墨迹本，纵25.5厘米，横33厘米。纸后有宋徽宗赵佶题签一则。现藏于故宫博物院。

此帖内容可见于《晋书·文苑》及《世说新语》等书中，西晋张翰厌倦仕途，他在洛阳做官时，有一天见秋风刮起，忽然想起此时正是家乡吴中菰菜鲈鱼味道最美的时候，于是弃官归隐。张翰的行为，表现了晋人不受官场约束、追求自由适意的精神。此帖字体修长严谨，笔力刚劲挺拔，风格平正中见险峻之势，是欧书中的精品。值得玩味的是，行款直而齐，本容易使行间空白呆板一律，所以书家别出心裁地让其中"清、善、文、纵、人、之、东、天、夫、良、后、秋、菰、菜、遂"等字的横画或捺笔向右伸展，使之界破了行间的空白，避免了刻板。

（七）附：无名氏书《等慈寺碑》

《等慈寺碑》（图10），全称《大唐皇帝等慈寺之碑》。唐颜师古撰文。无书人姓名，可能是其自书，无立碑年月。碑文楷书，32行，每行65字，碑侧刻宋之丰、杨孝醇等题名，额篆书"大唐皇帝等慈寺之碑"3行9字。宋代欧阳修《集古录跋尾》卷5、赵明诚《金石录》都认为碑刻于唐贞观二年(628)，清代王昶《金石萃编》认为刻于贞观三年(629)，

張翰字季鷹吳郡人有
清才善屬文而縱任不拘
時人號之為江東步兵後
謂同郡顧榮曰天下紛紜
禍難未已夫有四海之名者
求退良難吾本山林間人
無望於時子善以明防前
以智慮後榮執其手愴然
曰吾亦與卿同見機思鱸魚
耒蓴菜乃命駕而歸

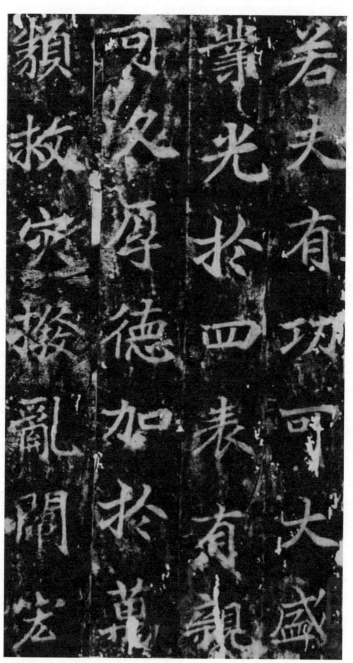

图 10 唐 无名氏《等慈寺碑》拓本局部

而方若等人认为刻于贞观十一年 (637) 之后。今人仲威《中国碑拓鉴别图典》据《〈新唐书〉补》考定为刻于唐贞观三年 (629) 闰十二月。碑石原在河南汜水 (今河南荥阳)，20 世纪 50 年代遭到破坏，"文化大革命"期间，碑石凿成长方形石块做建筑材料。现仅存四块，藏于郑州博物馆。碑文"时逢无妄"之"无"字首横未勒者，是清嘉庆以前所拓。清道光年间 (1821—1850) 补刻跋文，没有跋文的拓本是旧拓。

此碑记述的是唐太宗李世民打败王世充、窦建德之后在作战原地建造寺庙，超度阵亡将士灵魂的事迹。

此碑书法主要取法北魏，但有经隋入唐以来的尚法要求。用笔出之自然，灵活生动，点画形态没有任何故意造作的痕迹而又准确无误。每一个点画的起笔、运行和收结都显得非常轻松自然，劲健流畅而不轻飘油滑；结体多以横扁取势，严谨而不僵化，点画分布均匀，在整齐上求变化，于平正处追险绝。风格规整俊秀但不靡丽浮华，既有茂密雄健的精神，又有匀净精劲的风采，在唐楷中独具一格。清代杨守敬《平碑记》评价说，《等慈寺碑》的书法"结构全法魏人，而姿态横生，劲利异常，无一弱笔，堪与欧 (阳询) 虞 (世南) 抗衡"。

03

虞世南《孔子庙堂碑》：

温润平和的唐楷风范

（一）《孔子庙堂碑》的形制、刻本

虞世南的书法代表作当推《孔子庙堂碑》（图11），即《夫子庙堂碑》，此碑由虞世南撰并书，初刻成于唐太宗贞观四年(630)前后，一说贞观七年 (633)，立在长安孔庙中，不久因孔庙失火，碑被烧毁。武则天长安三年 (703)，命当时的相王李旦重刻，并加碑额篆字"大周孔子庙堂之碑"8 字。武则天时期重刻的碑文，后来也因捶拓过多而毁坏。原拓本在北宋时已不多见，所以黄庭坚写诗感叹说："孔庙虞书贞观刻，千两黄金哪购得。"北宋初年，王彦超在长安第三次翻刻此碑，现存陕西西安碑林，世称"陕本"，又称"西庙堂本"，字较肥。

关于此碑，清代孙承泽《庚子销夏记》卷6有这样的记载：唐刻《孔子庙堂碑》是虞世南得意的书法作品，贞观四年碑文刻成后，虞世南把墨迹本进呈给唐太宗，唐太宗把东晋王羲之佩带的"右将军会稽内史"黄银印赏赐给虞世南，当时，京城的达官显贵、文人雅士乘

秀堯禹之姿知微知章可
摽河海之狀縈　掖克
生德而降靈載誕空莱自
年之聖固天縱以挺質稟自
斯之盛者　之精踵乎
遺風於萬代猗歟偉歟若

图11 唐 虞世南《孔子庙堂碑》拓本局部

坐车马云集到《孔子庙堂碑》下观赏，每天都有许多人捶拓，所以没有多久，碑石上的字就已磨坏。到五代时期，王彦超根据拓本翻刻《孔子庙堂碑》，只是保存了此碑粗略的面貌。

《孔子庙堂碑》在元代又被翻刻，现存于山东城武，称"城武本"，又称"东庙堂本"，字较瘦。

西安碑林中的《孔子庙堂碑》，碑高 280 厘米，宽 110 厘米，楷书，35 行，每行 64 字。碑额篆书阴文"孔子庙堂之碑"6 字。此碑在明代嘉靖三十四年（1555）地震时石断为三，断后初拓本二行"虞世"两字完好。明中期拓本末行"风水宣金石"几字完好。而流传至今的最好善本，是清人李宗瀚所得元代康里子山旧藏本，属于唐拓孤本。李宗瀚藏本有翁方纲考释文字，此拓本曾先后由中华书局、有正书局、上海古籍书店、日本二玄社等影印问世。而原碑刻拓本早年已流入日本，现藏于三井纪念美术馆。

（二）《孔子庙堂碑》的书法特点和内容

《孔子庙堂碑》为虞世南 69 岁时所书，用笔圆腴秀润，外柔内刚，笔势舒展洒脱，笔画横平竖直，应规入矩；字形稍呈纵势，尤觉秀丽妩媚；字与字，行与行，井然有序，酣畅协调。从整体看，柔和雅致，疏朗从容，表现出一副文人高士的谦和风度。虞世南在《笔髓论·契妙》中强调从事书艺创作的时候，应当专心致志，排除众多的思虑，

使精神高度集中，心平气和，这样，书艺创作才能达到神妙的境界。《孔子庙堂碑》充分体现了这种书法创作观念，全篇笔调从容和缓，一笔一画都在平和安静中缓缓延伸，表现出一种纯净娴雅的态势。即使是尖细的笔画，从虞世南手中写出来，也是温和的，不显露出锐利的锋芒。在转折的笔画中，虞世南不表现出那种折木断金的果断和直接，而是写成婉约环转的圆弧形状，笔迹流动，轻若浮云。虞世南虽然是王羲之的追随者，但他的字比王羲之的字更显得安详静穆，不是青春年少的气息，而是老成持重，温润平和。唐代贾耽《赋虞书歌》认为虞世南的字效法自然、巧妙、方正，不同于怀素等人癫狂的草书。虞书主笔、次笔各就其位，井然有序，如同"父子君臣相揖抱"，清瘦的笔画如青竹，结体疏朗之处"阔白如波"。虞书代表作《孔子庙堂碑》更是读书人书箱中的"至宝"。

《孔子庙堂碑》内容是记唐高祖李渊武德九年（626）十二月二十九日封孔子二十三世后裔孔德伦为"褒圣侯"，及修葺孔庙等事。文章由文明开化、孔子生平、儒教沉浮、大唐开基、礼仪复兴、修缮孔庙、刻碑记颂等章节组成，层层展开，节节递进。全文两千余字，洋洋洒洒，气势旺盛，堪称一篇盛世宏文。

（三）虞世南的人生经历和性格特点

虞世南(558—638)，字伯施，越州余姚(今浙江慈溪)人，

出生在建康（今江苏南京）。比欧阳询小一岁。虞世南家是东南名门望族，父亲虞荔，官至陈太子中庶子，受到陈文帝的赏识。叔父虞寄任陈朝中书侍郎。虞荔卒时，世南仅4岁。叔父虞寄无子，世南7岁时便过继到虞寄家，所以弱冠之年取字曰"伯施"。自陈文帝天嘉五年（564）起，虞世南与胞兄虞世基寄学于吴郡博学大家顾野王家十余年，陈宣帝太建八年（576），18岁的虞世南再次受业于顾野王门下四年。太建十三年（581），虞世南入建安王府任法曹参军，后迁为西阳王友。

581年，北周相国杨坚即皇帝位，国号隋，改元开皇。开皇九年（589），陈朝灭亡，虞世南与其兄世基一起徙居京都长安，凭借文学才华受到晋王杨广重视，征为晋王府学士。在杨广立为太子后，又改为东宫学士。杨广即帝位，虞世南任秘书郎，负责掌管四库图书经籍，并兼任文学侍从，其间，虞世南在秘书省后堂，博览群书，摘抄古书中可以用于文学创作的资料，独自编成大部头类书《北堂书钞》，共160卷。又与虞绰、庚自直等文学之士编纂《长洲玉镜》等类书十余部，大行于世，最终成为一代名儒。而欧阳询当时担任太常博士一职。

618年隋朝灭亡，虞世南与欧阳询一起为窦建德的东夏王朝所留用，虞世南任职于中枢机关门下省的"贰侍中"要职，欧阳询任太常卿。唐武德四年（621），东夏王朝被李世民消灭，虞世南与欧阳询一样，再次作为

降臣进入唐朝。虞世南时年64岁，被秦王李世民收留，开始做秦王府参军事，后转为六品记室。据《旧唐书》卷189《儒学总论》载，当时，李世民特别重视经典书籍，在秦王府开设文学馆，下诏让他的幕僚杜如晦等18人为文学馆学士。文学馆刚设置，虞世南就以记室身份充任学士，成为著名的"十八学士"之一。武德九年（626），李世民发动玄武门政变，被册封为太子，虞世南出任中舍人，成为东宫的机要秘书。贞观元年（627），李世民即皇帝位，虞世南任著作郎，在秘书省内负责撰写碑文、祝文、祭文和管理文书档案等事务。又以"天下贤良文学之士"充任弘文馆学士，经常在内殿与李世民讲论文义，商量政事，日见亲近。虞世南在著作郎任上，曾与褚遂良、萧德言等人采集经史百家中的嘉言善语、明主昏君之事，编成《群书治要》50卷，为唐太宗"以古为镜"提供了广泛的历史资料。贞观七年（633），虞世南经秘书少监转为秘书监，并封爵永兴县子，世称"虞永兴"。贞观十二年（638），虞世南因年老体迈，上表恳请退归田园。不久，卒于乡里。

虞世南容貌和性格上有什么特征呢？《新唐书》卷102载，虞世南容貌儒雅拘谨，外表看上去像是很瘦弱，连衣服都撑不起来，但内在的性格高亢激烈，议论朝政秉持公正。唐太宗曾经赞叹说："朕与世南商讨古今，一旦说错了一句话，他未尝不叹息和感到遗憾，他对待

我是这样的诚恳！"可见虞世南外貌瘦弱温和，品性儒雅刚正。例如：初唐时期，宫体诗还很盛行，唐太宗也喜欢写这类艳丽的诗歌。有一次，太宗写了一首宫体诗，命虞世南写"和诗"。虞世南觉得这样的诗歌无益于国家的振兴，便回答说："皇上的诗虽然工巧，但不属于雅正一类，皇上喜爱，下属必然效法，并会更加追捧。臣担心这样的诗传到皇宫之外，天下人纷纷效仿，奢靡成风，所以臣不敢听从皇上的诏命。"贞观八年（834），陇右山崩，大蛇屡见，山东及江淮洪水泛滥，虞世南借天灾规劝太宗"修德"，太宗便派遣使者赈济受灾的百姓，处理冤案，为遭受冤屈的人平反昭雪。其后，虞世南又借彗星出现劝告太宗不要以功高而自夸，不要因太平日久而骄傲。唐太宗的开明睿智，为虞世南提供了辅君治国的良机，成就了他完美的人生。《新唐书》卷102记载，虞世南生前，太宗常常称赞他有"五绝"：一是德行，二是忠直，三是博学，四是文词，五是书翰（书法）。虞世南死后，唐太宗下诏："陪葬昭陵，赠礼部尚书，谥曰文懿。"唐太宗还命著名画家阎立本画虞世南肖像放在凌烟阁中供人瞻仰，这样，虞世南便成为唐朝凌烟阁二十四功臣之一。

虞世南不仅是唐代名臣，而且是文学家和著名书法家。《新唐书》卷102称他"文章婉缛"（婉转细致），继承徐陵的文风。他的诗与王珪、魏徵齐名。他的书法与欧阳询、褚遂良、薛稷并称"初唐四家"。

（四）虞世南的书法师承、特点及其影响

1. 虞世南书法的师承

虞世南书法近师智永，远承王羲之、王献之父子。《旧唐书》卷72载，虞世南自7岁起，与胞兄虞世基寄学于吴郡博学大家顾野王家十余年，在那时，同郡僧人智永（王羲之七世孙）善于写王羲之一路的书法，虞世南拜智永为师，掌握了王羲之书法的特点，从此名声远扬。《新唐书》卷199载，虞世南学书非常勤奋，夜间卧于被中常画腹习书。唐代张怀瓘《书断》卷中说：虞世南学到了王献之书法的宏大规模，包含着与东、南、中、西、北五方相配的纯正颜色，即青、赤、黄、白、黑，姿态美好秀丽突出，智勇兼备，秀岭高峰，处处相间而起，写行草书时，尤其精巧，到了晚年，更增加了遒劲闲逸的特点。

元代盛熙明《法书考》卷7引唐人李华语说，虞世南深得锺繇、王羲之笔法，别有婉转妩媚的神韵。明代张丑《清河书画舫》卷2上引李后主《题右军禊帖》说，虞世南学到了王羲之书法的"美韵"，但俊爽豪迈不足。清代冯班《钝吟书要》说："日来作虞法，觉其和缓宽裕，如见大人君子，全得右军体。"

从这些资料中可知，虞世南自幼跟随智永禅师学习书法，浸淫日久，"妙得其体"；进而临习王羲之、王献之父子的楷书和行书，对王羲之书法精妙的笔法、王献之书

法宏阔的格局有了深刻的领悟，在继承智永、二王书法的笔墨风神的基础上，"姿容秀出""加以遒劲"，自成一家，创造了更加接近晋人楷书的唐楷。

2. 虞世南楷书的特点

虞世南楷书，笔画圆融遒丽，外柔内刚；结体疏朗萧散，平正自然；精神内守，以韵取胜。初看似温和有余，再看则筋骨内含。其整体风格表现为温润平和。

关于虞世南楷书的特点和成就，前人有许多评价。

唐代窦臮《述书赋·下》说，虞世南书法高超，下笔有如神助，笔画不疏散，无愧为世间珍宝。李嗣真《书后品》说，虞世南书法萧散洒脱，楷书和草书无拘无束，如穿着华丽衣衫的美人在春天漫步，如鸿雁在水边嬉戏。宋代欧阳修《集古录》卷5《千文后》跋语称赞虞世南所书"字画精妙"。明代董其昌《画禅室随笔》说，用笔的难处在于"遒劲"，褚遂良、虞世南的字获得了遒劲的奥妙。又说，虞世南的字"发笔处出锋如抽刀断水"，快速果断，正与颜真卿"锥画沙、屋漏痕"的笔画趣味相同。项穆《书法雅言·正奇》说，虞世南继承智永的笔法，内含刚柔，笔意沉着精美。他的行草书十分遒劲秀媚，只是筋力稍觉宽松弯曲。清代刘熙载《书概》说，虞世南书法出自智永，所以"不外耀锋芒而内涵筋骨"。包世臣《艺舟双楫》称赞虞世南书法像白鹤在云中飞翔，深受人们赏爱和敬仰。周星莲《临池管见》将虞世南书法与王羲之并重，称赞说，王羲之、虞世南的字馨香超逸，举止安详温和，就像自然

界的春天夏天那样生机蓬勃。

3. 虞世南书法的影响

虞世南的书法，由智永而入二王之门，上接魏晋之绪，下启盛唐之风，与欧阳询同步书坛，并称"欧虞"，为初唐书法巨匠。

从书法审美风格来看，虞世南与欧阳询走的是两条截然不同的道路。

唐代张怀瓘《书断》卷中认为：论地位，欧书与虞书"智均力敌"；论风格，欧书瘦硬刚劲，"外露筋骨"，虞书优雅从容，"内含刚柔"；论品德，"君子藏器，以虞为优"。

宋代朱长文《续书断》从书品与人品的角度评价虞世南书法，认为虞世南外柔内刚的书风与"儒谨""抗烈"的性格是一致的，并认为欧、虞书法成就一样高，但论"德义"，虞高于欧。

宋代王溥撰《唐会要》卷35记载，在贞观年间，虞世南奉唐太宗之命，与魏徵、褚遂良等人一起鉴定王羲之、王献之、张芝等人的书法，定其真迹。此书卷64载，在贞观元年，虞世南、欧阳询奉唐太宗之命，担任弘文馆书法教师，给京城五品以上文武官员子弟中爱好书法和有书法天资的人讲授"楷法"。

唐代受虞世南影响的书家有：褚遂良、陆柬之、唐太宗李世民、薛稷、张旭。

褚遂良父亲褚亮是虞世南的同事，正因为有了这层关系，才有了唐代无名氏《国史异纂》中有关褚遂良曾向虞

世南求教书法的记载。有一次，褚遂良问虞世南："您看我的书法比起智永禅师来怎么样？"虞世南说："我听说他一个字值五万，你难道能够像他这样吗？"褚遂良接着问："我的字比起欧阳询来怎么样？"虞世南说："听说欧阳询不择纸笔，都能写得称心如意，你难道能做到这样？"褚遂良听到虞世南的话，感到有些失望，沮丧地说："既然这样，我为什么还要把工夫花在书法上呢？"虞世南马上改口说："你如果心闲手顺，笔墨调畅，碰上写得精彩的，也是非常值得推崇的。"褚遂良听到虞世南的称赞后，才高兴地告退了。

陆柬之则是虞世南的外甥，他年少时随舅父虞世南学习书法，晚年则专攻"二王"（王羲之、王献之）书法。李嗣真《书后品》说："陆柬之学虞草体，用笔青出于蓝。"

唐太宗李世民自言其书远学王羲之，近学虞世南。虞世南在书法上特善"戈"法。张怀瓘《书断》记载，唐太宗学习虞世南书法，常为写不好"戈"法而烦恼。有一天唐太宗在自己写的"戬"字上故意空着"戈"旁，让虞世南补上，再拿给魏徵品评。魏徵评价说："仰观圣上的墨宝，只有'戬'字'戈'旁的写法很逼真耐看。"太宗叹服，并夸赞魏徵鉴赏水平高。唐太宗传世的《晋祠铭》《温泉铭》酷似虞世南行书也是事实。

薛稷书法学虞世南和褚遂良。薛稷外祖父魏徵是初唐名臣，家里收藏丰富，其中虞世南、褚遂良墨迹颇多，薛稷得以日久观摩，进而"锐意模学，穷年忘倦"，最终学成，名动天下。他的书法用笔纤瘦，结字疏朗，自成一家。与欧阳

询、虞世南、褚遂良并称"初唐四家"。

张旭的母亲陆氏是陆柬之的侄女，即虞世南的外孙女。张旭自幼习书，深得家传，工书法，最善草书，后成为唐代草书大家，被尊为"草圣"。张旭楷书也写得端严精美，上海博物馆藏宋拓本《郎官石记序》是张旭的楷体作品，原石久佚。全篇楷书疏朗淳雅，凝重闲和，风格近于虞世南。

宋代受虞世南影响的书家有：蔡襄、宋高宗赵构、吴悦。

蔡襄的小楷及行书均师法虞世南。宋黄庭坚《题蔡致君家庙堂碑》评说："蔡君谟真行简札，能入永兴之室。"宋高宗赵构学书由北宋黄庭坚、米芾入手，进而过渡到智永、虞世南、褚遂良及孙过庭诸家。上海博物馆藏有赵构书《真草千字文》墨迹，赵构在卷后作跋，写明临自虞世南书《真草千字文》，其风格与智永《真草千字文》相近，兼有虞书圆融丰腴之风神。

元代受虞世南影响的书家有：赵孟頫、揭傒斯、康里巎巎。赵孟頫行楷书中内涵筋骨、柔中带刚的审美追求也与虞世南一脉相通。揭傒斯楷书取法智永、虞世南，进而上溯晋人。康里巎巎师法虞世南、王羲之，善以悬腕作书，行笔迅疾，笔法遒媚。

明代受虞世南影响的书家有：祝允明、王宠。祝允明晚年小楷基本以虞书面貌出现。王宠是明代学习虞世南最出色的一位书家，其小楷既有魏晋时期王氏父子风华俊丽、遒逸疏爽之姿，又具初唐时期虞世南的气秀色润、外柔内刚之气。

清代受虞世南影响的书家有：刘墉、伊秉绶。刘墉精于

小楷，主要学虞世南、颜真卿。伊秉绶早期的小楷得益于虞世南。当代书法大师林散之年少时也曾临习过虞世南的《孔子庙堂碑》。

综上可见，虞世南书法影响最大的时期是在唐代，其后虽然师法者代不乏人，但到宋代以后日渐式微，至清代以虞书为主的面貌就很少见到。

虞世南书法还远播日本，如平安朝的藤原行成、享保时代的佐佐木文山、宽政时代的韩天寿、天保时代的屋代弘贤，以及现代的不少日本书法家都以虞书为学习的楷模。

（五）附：《破邪论序》《汝南公主墓志铭》

1. 小楷《破邪论序》

《破邪论序》（图12），由唐代法琳法师撰文，虞世南撰序并书，全文见录于《虞秘监集》。此刻帖现藏于日本三井高坚家。计有小楷36行，每行20字，前衔题有"太子中书舍人吴郡虞世南撰并书"。《破邪论序》介绍了法琳法师的身世经历和对佛法的贡献。此帖书法用笔吸收王羲之、王献之以来各名帖之所长，接晋唐小楷的正脉，运笔从容不迫，笔画清劲纯净；结体平正而自然，严密而不失灵动；字距较密，行距疏朗；风格秀雅温润，闲逸平和。

2. 行书《汝南公主墓志铭》

《汝南公主墓志铭》（图13），全称《大唐故汝南公主墓志铭并序》，据传是虞世南存世重要的行书作品。纸

破邪論序

太子中舍人吳郡虞世南撰并書

若夫神妙無方非籌筭能測至理凝邈詎繩准所

知是乃常道無言有崖斯絕安可憑諸天綖窺其

宵冥者乎至如五門六度之源半字一乘之教九

流百氏之目三洞四擫之文莫可以經緯闡其圖

詎可以心力到其境者英猷茂實代有人焉法師

俗姓陳潁川人晉司空群之後自梁及陳世傳纓

图 12　唐　虞世南《破邪论序》拓本局部

本墨迹，纵 25.9 厘米，横 38.4 厘米，18 行，共 222 字。此帖无书者款印，前人据米芾《书史》等书所引几玄题跋定为虞世南书，曾经元代郭天赐，明代陆水村、俞允文、王世贞等人收藏。王世贞在帖后跋中曾猜测此帖是米芾所临。

汝南公主是唐太宗李世民之女，早夭，具体年岁已不可考。从残存帖文中可知，她是在贞观十年（636）长孙皇

图 13 唐 虞世南《汝南公主墓志铭》墨迹

后去世后，因悲痛伤身、患病而死的。虞世南 80 岁时为其撰写墓志，其墓志草稿即为此作品真迹。现藏于上海博物馆。此帖是汝南公主墓志铭稿的上半段序文部分，据前引几玄跋文可知，唐咸通二年（861）时，此墓志的后半铭文部分已经与此前段分割了，后半部分今已失传。

这幅行书墨迹，运笔沉着内敛，笔势圆活，结字紧密。章法上，字形长短不均，或斜或正，字距或松或紧，自然活泼。风格遒劲清婉。

04

唐太宗《晋祠铭》：

中国第一块行书大碑

（一）《晋祠铭》的形制、书法特点

《晋祠铭》（图14），唐贞观二十年（646）正月刻，唐太宗李世民御制御书，现存山西太原市晋祠内。碑高195厘米，宽120厘米，厚27厘米（不含碑座、碑额）。碑额左右各雕螭首一对，并头下垂，这是唐代碑额特点。额书飞白体"贞观廿年正月廿六日"9字。碑阴列开国功臣长孙无忌、萧瑀、李勣、张亮、李道宗、杨师道、马周等人衔名。碑身正文是李世民御笔行书，28行，每行44~50字不等。

现存的唐太宗御制御书《晋祠铭》原碑，字迹相当模糊，又因上石较浅，被后人挖深，骨力形势都失去了原来的面貌，已难体现唐太宗书法的妙处。此碑旧拓本多墨重，精拓稀少。现在晋祠中与原碑并列的，有清代乾隆三十七年（1772）杨埧摹刻的复制版《晋祠铭》碑。

唐太宗极为推崇王羲之的书法，他撰写了《晋书·王羲之传论》，把王羲之供到"书圣"的位置上，他对王羲之的字"心慕手追"，乐此不疲。他一方面崇王、学王，另一方面身体力行。在他之前，只有篆、

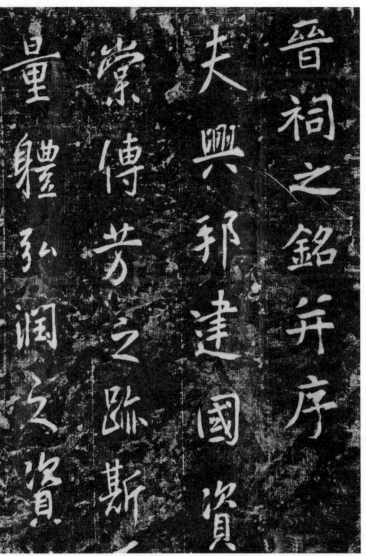

图 14　唐　李世民《晋祠铭》拓片局部

隶、楷书入碑。从他开始，行书也进入碑刻范畴，他写的《晋祠铭》更是成了中国书法史上第一块行书碑，清代叶昌炽《语石》说："隋以前碑无行书。以行书写碑，自唐太宗《晋祠铭》始。"

《晋祠铭》运用圆笔、藏锋、行楷字体，遒劲浑厚，含蓄秀美，全属王羲之一路，被称为仅次于王羲之《兰亭序》的书法佳作，有"中国第一通行书大碑"之誉。更令人惊奇的是，《兰亭序》全篇324字，共28行，其中20个"之"字、7个"不"字，各有特点而不雷同。而《晋祠铭》全篇1023字，也是28行，其中40个"之"字、12个"不"字，也与《兰亭序》一样互不雷同，而且有所创新。

（二）晋祠的由来

晋祠是奉祀西周初晋国第一代诸侯唐叔虞的祠堂，初名唐叔虞祠。叔虞是周武王姬发的儿子，周成王姬诵的弟弟。古时兄称伯，弟称叔，姬虞的封地又在唐国，所以称之为唐叔虞。

司马迁《史记·晋世家》记载，周成王平定北方唐国叛乱后，有一天，他把一片梧桐树叶子剪成玉圭形状，交给弟弟姬虞，并开玩笑说："我封你去做唐国诸侯（古时桐、唐同音）。"史官见此情景，就请成王择吉日立姬虞为唐国诸侯，成王不以为然地说过不是开个玩笑罢了。史官严肃地说："天子无戏言，一旦说出口，史官就要如实记录

下来，要按礼制规定要举行仪式，并演奏音乐进行歌颂。"于是成王就正式封姬虞为唐国诸侯。这个故事就叫"剪桐封弟"，"君无戏言"也由此而来。

相传叔虞受封的古唐国就在晋祠东北十里的晋阳（遗址在今晋源区古城营村）。叔虞在唐国执政期间，领导人民兴修水利，发展农业，深受人民爱戴和拥护。叔虞死后，人们为纪念他，就在晋水源头建筑祠宇祭祀，称作唐叔虞祠。叔虞的儿子燮父继位后，因境内有晋水流淌，便将国号由"唐"改为"晋"。唐叔虞是古代晋国第一代诸侯王，叔虞祠也就叫作晋王祠了。晋祠是晋王祠习惯相沿的简称，这就是晋祠的由来。山西省简称为"晋"，也来源于此。

（三）《晋祠铭》的创作背景及其内容

在隋代，杨广未称帝前长期在晋阳任晋王。隋朝末年，李渊、李世民父子起兵讨伐隋炀帝杨广时，曾到晋祠向神灵祈祷，又因为起家于唐叔虞封地古唐国，所以定国号为"唐"。

唐太宗李世民（599—649），是唐高祖李渊的次子。626—649年在位，年号贞观。他的名字含有"济世安民"的意思。隋朝末年，李世民随其父反隋，在唐朝的建立与统一过程中立下赫赫战功，发挥了决定性作用。唐朝建立后，李世民被封为秦王，他率部平定了薛仁杲、刘武周、窦建德、王世充等军阀，最终统一中国。唐武德九年（626），

李世民发动玄武门之变，杀死自己的兄弟太子李建成、齐王李元吉二人及二人诸子后，被立为太子。唐高祖李渊不久被迫让位，李世民即登上帝位，成为唐朝第二位皇帝。

李世民在位期间，励精图治，知人善任，虚心听取群臣的意见，以文治天下，并开疆拓土。在国内厉行节约，并使百姓能够休养生息，终于使天下出现了国泰民安的局面，开创了中国历史上著名的"贞观之治"，为后来的开元盛世奠定了重要基础。

唐朝统一天下后，李世民于贞观二十年（646）重游晋祠，感慨万千，为报答神灵的恩德，亲自撰文并书写《晋祠之铭并序》（简称《晋祠铭》），刻石立碑。

此碑内容包括四个方面：一是歌颂晋国开宗之祖唐叔虞"承文继武，经仁纬义"，兴邦建国的德政；二是赞美唐叔虞封地晋阳山明水秀、晋祠殿宇高耸；三是揭露隋炀帝纲常崩溃，招致天怒人怨，宣扬唐王朝自晋阳起义以来，得八方拥戴，"神功"援助，完成统一大业；四是认为治理天下要得民心，"为政以德"，希望大唐江山能千秋万代，长治久安。

（四）唐太宗等君王对书法的贡献

唐太宗李世民不仅是杰出的政治家、军事家，而且是著名的书法家。

唐代书法艺术繁盛，除了国家强盛、经济繁荣这一社

会条件之外，还有一个重要原因，就是以唐太宗为首的封建帝王极为重视、推崇书法。

隋朝统一中国后，设置以科举取士的制度，并在朝廷置书学博士，这是书法艺术登上社会政治舞台的关键措施。唐朝沿用隋代科举取士的制度，专立书学，置书学博士。据马宗霍《书林藻鉴》介绍，唐代以书为教，以书取士。书法成为取士的一个重要条件，所以知识分子学书日纸一幅，把字作为步入仕途的敲门砖，无形中普及了书法，又统一了书体，取士以"楷法遒美"为标准，就自然形成了唐楷重视法度、规矩的鲜明特色。

唐代最高统治者重视书法，并且亲自参与书法实践。唐太宗恭谨虔诚，撰写了《晋书·王羲之传论》，奉王羲之为"书圣"，对王羲之的字推崇备至，并首创以行书刻碑，写下了中国书法史上第一块行书碑《晋祠铭》。他千方百计从和尚辩才手里赚得《兰亭序》真迹后，命欧阳询、褚遂良、冯承素等书法大家临摹无数本，分赐近臣和王室子弟，作为学书范本。他在临终时还交代以《兰亭序》殉葬。恐怕有史以来，封建帝王中还没有一位像唐太宗这样钟爱书法的。

武则天也特别喜欢书法，曾收集王羲之一族 28 人的书作，命侍臣王导十世孙王方庆刻成"万岁通天帖"，以赐群臣，开书史上刻帖先河，影响深远。她的行书颇有丈夫气，代表作有《升仙太子碑》（图 15、图 16）。玄宗皇帝在位 40 余年，问政之余，留心翰墨，精于书道，是唐代隶

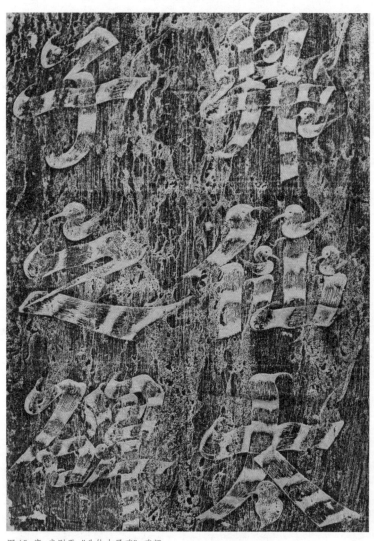

图 15 唐 武则天《升仙太子碑》碑额

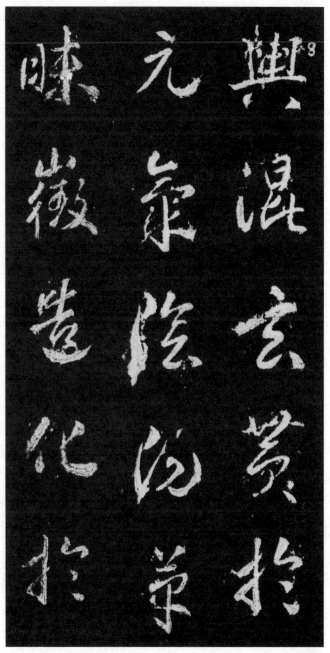

图 16 唐 武则天《升仙太子碑》拓本局部

书名家。唐代雅好书法的帝王还有高宗、睿宗、肃宗等。如此多的帝王躬亲书法，无疑会促进书法艺术的长足发展，所以唐代书法自然也呈现出一片繁盛的景象。

（五）唐太宗、虞世南的书法创作观

唐太宗的书论有《笔法诀》《论书》《指意》《晋书·王羲之传论》等。虞世南的书论有《笔髓论》《书旨述》等。他们君臣二人的书法创作观，主要有"以阵喻书"与"虚静契妙"两个方面。

1."以阵喻书"

唐太宗首创著名的"以阵喻书"说，即以用兵打仗的阵法比喻书法创作中的道理。他在《论书》中写道他在少年时代，多次与敌人对阵，自从举起义旗后就开始平定寇乱。在与敌人对阵时，双方都有击鼓鸣金的指挥，看一看敌人的阵营，就知道它的强弱。如果我方弱于敌方，可以用我方的优势兵力攻击敌方的薄弱处；敌方进犯我方薄弱处时，追击不超过百十步；我方攻击敌方薄弱处时，必定要突破它的阵营，从背后打击敌人，这样，无不把敌人打得大败。他每次都用这种方法克敌制胜，原因就在于进行了深入的思考，对其中的道理了解得很透彻。他临摹古人的书法，从不去学它的表面形态，只从它骨力刚健的形体结构上去探求，而表面形态自然而然就具备了。凡是他要做的事情，都在事先想好如何去做，所以取得成功。他首先看到了作为武艺的战阵与作为文艺的笔阵 —— 书艺之间

的契合相通之处，他深悟战理而用之于书法，使"以阵喻书"成为书法理论的生长点。这段书论有三点值得注意：其一，强调了作书之"意"，即在事先想好如何去做。其二，认为作书应求其骨力，有了骨力，形势也就自生了。战阵的骨力是什么？就是军力、战斗力，它对作战确实是具有决定意义的。对于书法来说，骨力也有重要的意义，有了骨力才能显示出形势之美。其三，作战双方都有击鼓鸣金的指挥，这一作战的道理也通于书法。书法创作的"指挥"是什么呢？就是"心"。虞世南《笔髓论·辨应》写道，人的心，是全身的主宰，好比一国的君王，运用起来，奥妙无穷，所以称之为君。手是起辅佐作用的，好比君王手下的丞相，应该竭尽力量辅佐君王，所以称之为辅臣。力是供任驱使的，半点也不能违抗，要掌握一定的分寸，保留宽绰有余的势能。笔管好比军队里的将军、元帅，处于调动兵力作战的地位，掌握生杀大权，必须虚心接受意见，要有节制，不要锋芒毕露。笔毫等于作战的士兵，须必服从将帅的命令，接到命令后，行动不能迟缓犹豫。字好比城池，城池有大有小，大城池不能空虚，小城池不能孤立。虞世南所用的比喻有些地方似乎显得牵强，但其意图在于说明书艺创作中的心、手、力、管、毫、字六者的特性及其相互关系，而其中又突出了"妙用无穷"的"心"，这是很有美学价值的。

2. "虚静契妙"

唐太宗、虞世南君臣二人另一重要的书论观点是，强调"虚静""契妙"的创作心态。虞世南《笔髓论·契妙》说：

"在欲书之时，当收视反听，绝虑凝神，心正气和，则契于妙。心神不正，书则欹斜；志气不和，字则颠仆。"虞世南认为，想进行书艺创作的时候，应当专心致志，排除众多的思虑，使精神高度集中，心平气和，这样，书艺创作就能达到神妙的境界。如果心神不平和，不宁静，书艺创作就难入佳境，所写的字就会歪斜倾倒。李世民《笔法诀》也有类似这样的一段话。虞、李二人对于想写字时的心态的描述，源于先秦道家、儒家的"虚静"说。《老子·十六章》强调"致虚极，守静笃"（心境达到极其虚空的状态，守住极其宁静的心境）。《荀子·解蔽》则有"虚壹而静"（虚心专一而宁静）的名言，认为精神活动前的准备阶段应该具有涤除"十蔽"的"虚"，专心致志的"壹"和如同明镜止水的"静"。先秦的这类"虚静"说，被东汉的蔡邕吸收到《笔论》中，蔡邕说写字先要默坐静思，任情适意，不要与人交谈，心气平和，神情专注，如面对君王，这样就没有写不好的字。传为王羲之所作的《题卫夫人〈笔阵图〉后》也有"凝神静思"的话。到唐初，虞世南、李世民以及欧阳询等，都一致极力主张书家创作要有澄静、平和、无挂无碍的心态。唐初普遍崇尚的这一书艺创作心态理论，不仅是古代书论在唐初进入成熟阶段的产物，而且是唐代书艺达到高峰的一种标志。

05

褚遂良《雁塔圣教序》：

典雅华丽的唐楷范式

（一）《雁塔圣教序》的形制、书法特点

《雁塔圣教序》（图 17），全称《大唐三藏圣教序》，亦称《慈恩寺圣教序》。分写两块碑石，现在西安市南郊慈恩寺大雁塔底层，塔门之东、西龛各立一碑。东龛内是唐太宗撰《大唐三藏圣教序》，书写行次由右向左，永徽四年（653）十月刻，21 行，每行 42 字；西龛内是唐高宗李治为太子时所制《大唐皇帝述三藏圣教序记》，同年十二月刻，书写行次由左向右，20 行，每行 40 字。两块碑石均为褚遂良书，万文韶刻字。文中叙述了玄奘法师去印度取经，往返经历 17 年，回长安后翻译佛教三藏要籍的事情。

关于《雁塔圣教序》的版本情况，据清代方若著、今人王壮弘增补的《增补校碑随笔》记载，有宋拓、明初拓本、明中叶拓本、清初拓本、乾隆初年拓本、乾嘉拓本、道光拓本、咸同间拓本、光绪间拓本等多种。其中宋拓标记是 15 行"波涛于口海"之"涛"字清晰无挖凿痕，明初本"涛"字下"口"部似挖成"吕"状；16 行"圣教缺

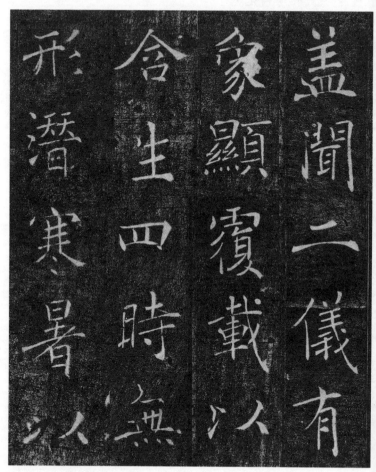

图 17 唐 褚遂良《雁塔圣教序》拓本局部

而复全"之"圣"字完好，明初本似挖成"望"状。明中叶拓本的标记是，12行"广彼前闻"之"前"字未损，后记首行"皇帝述三藏"之"藏"字未损，3行"寻之"，4行"纲之"，10行"昏之"，三"之"字末笔上无凿损痕。其中明中叶拓本《雁塔圣教序》拓墨精良，字口清晰，当属佳本。

褚遂良书写此碑时，已从早年那种稚拙方整的气息中摆脱出来，形成了"美女婵娟、典雅华丽"的风格。后人对此碑赞誉甚多。宋代董逌《广川书跋》说，褚遂良书法学王羲之而"能自成家法"，"疏瘦劲练"，又似西汉隶书。明代汪砢玉《珊瑚网》评其"婉媚道劲"，波磔弯曲处"蜿蜒如铁线"。盛时泰《苍润轩碑跋》认为，褚遂良书法"在唐人中极为富艳"，是后世"瘦金书"的"权舆"（起始、萌芽）。

《雁塔圣教序》主要成就表现在创造了一套全新的楷书笔法和结体。其用笔方圆兼备，或方而带出棱角，或者婉转圆润，并参入隶书舒展的笔法、行书优美的笔势，流利活泼，风采动人。其中的横、竖、撇、捺等主要笔画，往往一笔三过，直中带曲，字里行间，犹如钢丝牵绕，有金辉玉润般的立体感。其结体方正开张，中宫收紧，四方散开，紧密而有变化，庄重而兼有飞动的态势，舒展大方。每个字的笔画与结体相适应，笔画瘦硬之中藏有秀润。尤其是那些瘦硬轻盈的笔画使结构飞动起来，如云在空中飘游，十分优美；而方正开张的结体又容纳和展现了笔画的

流动姿势。全篇字距、行距都很疏朗，字里行间充满空灵、秀美的艺术魅力。

褚遂良是个十分看重细节的书法家，在许多细节末梢上都运用了匠心，他总是提笔而行，凌空履虚，指腕感觉微弱，在起笔时略为多了一点逆笔，然后引回，扭动一下，如美女细腰，再轻轻收笔。《雁塔圣教序》中，笔画纤细而俊秀，即使是复杂的波拂转折，也是一丝不苟，无丝毫遗憾；弧形线条尤其多，即使是短线条，也有一咏三叹的情调。弧线大量地使用，使原本笔直、坚挺的基本笔画，增添了柔和窈窕，有不胜娇羞的品相。前人称此碑如"美女婵娟"，颇为形象。

（二）褚遂良的学书经历

褚遂良的学书过程大致可分为前后两个时期，其转换的时间约 30 年。

前期大约从入唐前至初唐，这一时期的书风基本表现为以北方书风为主。褚遂良学书，先从北方书风入手，他曾向史陵学书，后来又兼学欧阳询、虞世南。其早期作品在结体、间架上有不少方面似欧阳询，用笔接近虞世南，并时而流露出汉魏隶法的古意，便是十分鲜明的例证。褚遂良早年作品有行书刻帖《枯树赋》（34 岁书）、楷书碑刻《伊阙佛龛碑》（46 岁书）和《孟法师碑》（图 18）（47 岁书）。《枯树赋》传为褚遂良所书，《伊阙佛龛碑》是

孟法师碑铭

观夫太阳始旦指崤

其若驰巨川分流趋渤

解而不息是以生人无

已尽天地御六气列

图 18 唐 褚遂良《孟法师碑》拓本局部

现存可靠的褚遂良最早的书法作品，此碑字大超过一寸，在楷隶之间，方整宽博，非常工巧。

后期大约可以定在贞观二十年（646）以后。从这个时期的作品看，北方书风的痕迹在他的书体中渐次淡化，而一种新巧的融合南北书风的书体正在逐渐形成，其书风逐步倾向于圆转华美、宽博疏朗，用笔则由方向圆过渡。那么，这种由北向南的契机何在？应当是李世民登基后对王羲之书法的提倡。据《唐会要》卷35记载，在贞观六年（632）正月初八，太宗下令整理内府所藏的锺繇、王羲之等人真迹，计1510卷。褚遂良此时37岁，参与了这次整理活动，众多的王羲之的真迹，使他大开眼界。又据张怀瓘《二王等书录》、张彦远《法书要录》记载，贞观十三年（639），唐太宗下诏用高价收购王羲之的书法，四面八方的人送来大量书法墨迹，都说是王羲之的真迹。这时，唐太宗命起居郎褚遂良、校书郎王知敬等人，在玄武门西长波门设场地进行衡量简择，辨别真伪。当时褚遂良编有《王羲之书目》正书四十帖、行书十八题额，并拿出真迹进行比较，因此再也没有人敢将赝品送来邀功。而且这次在编写《王羲之书目》的过程中，他更深入细致地研究了王羲之书法，这对他后来书风的形成起到了非常关键的作用。

褚遂良书法风格的成熟，应以57岁时书写的《房梁公碑》为标志，而最能体现和代表褚氏风格的书法作品，是他58岁时所书的《雁塔圣教序》。

（三）一代名臣的人生境遇

褚遂良（596—659），字登善，隋文帝开皇十六年（596）生于长安。其先祖世居阳翟（今河南禹县），自十二世祖晋安东将军扬州都督褚砐随晋元帝渡江，始迁居丹阳（今安徽当涂），其后一支移居杭州钱塘（今浙江杭州），所以褚遂良籍贯为杭州钱塘。但唐代文士大都沿袭六朝旧习，常以郡望称之，所以褚遂良郡望则为"阳翟褚氏"。唐高宗时，褚遂良被封为河南县公，世人又称他为"褚河南"。

褚遂良出身于名门贵族，其父褚亮（560—647）是南朝陈秘书监褚玠之子，官至尚书殿中侍郎。陈亡，褚亮入隋，与虞世南一起以文才得到晋王杨广的赏识，被召为东宫学士。隋大业七年（611）任太常博士，与欧阳询共掌朝廷礼仪制度，并奉诏参修《魏书》。后官至黄门侍郎。隋亡后，褚亮、褚遂良父子被收服在李世民的麾下，褚亮被任命为王府文学侍从，褚遂良任秦王府铠曹参军。唐高祖武德四年（621），李世民在秦王府设文学馆，褚亮、虞世南等18人被选入文学馆，成为李世民智囊团中的重要人物。贞观九年（635），褚亮被封为阳翟县男。卒后，以贞观功臣陪葬昭陵。

褚遂良在贞观初年出任秘书省秘书郎，贞观十年（636）迁起居郎。贞观十二年，大书法家虞世南逝世，唐太宗感到失去了书法知音，心情有些郁闷，叹息道："虞世南死，没有人能够与我谈论书法了。"魏徵把握合适的时机，向

太宗推荐了褚遂良。太宗即刻命褚遂良为"侍书"（即侍奉皇帝、掌管文书的官职）。贞观十五年，褚遂良由起居郎迁谏议大夫。贞观十七年，太子李承乾以谋害魏王李泰罪被废，褚遂良与长孙无忌说服太宗立第九子晋王李治为太子。贞观十八年，褚遂良被任为黄门侍郎，参预朝政。贞观二十二年，褚遂良被提升为中书令。贞观二十三年，唐太宗临终时，将长孙无忌与褚遂良召入卧室，委以托孤重任。高宗李治登位后，封褚遂良为河南县开国公。永徽元年（650），升为河南郡公。其后出为同州刺史。三年后，高宗又把他召回京师，任吏部尚书、同中书门下三品，执掌宰相之职，兼任太子宾客。永徽四年（653），升为尚书右仆射，成为辅佐天子、总管百官、治理万事的首席宰相。永徽六年，高宗想废除王皇后，立妃嫔武昭仪（即武则天）为皇后，褚遂良竭力反对废立，触怒高宗，遭到武昭仪的嫉恨。武昭仪立为皇后不久，褚遂良被贬为潭州都督，转桂州（今广西桂林）都督。几个月后，又以"潜谋不轨"的罪名贬为爱州（今越南清化）刺史。显庆三年（658）死于任所。

（四）褚遂良书法的影响

唐代楷书共有过两次具有深远影响的变革：一次在唐初稍后，即褚遂良时代；另一次在盛唐、中唐之交，即颜真卿时代。褚遂良的功绩，在于他能敏锐地察觉到初唐书

坛的局限与不足，勇于革故，以趋时变，从而适应了南北书风自然融合的历史潮流。

初唐前期，书坛基本上是欧阳询、虞世南书体一统的局面。这种深刻体现唐代书风典则、法式的书体，对后世产生了深远而又积极的影响。然而从书法史的进程看，欧、虞书体基本上未能脱出北方书风的笼罩，到褚遂良才开始从根本上扭转这种局面。在初唐四家中，真正开唐楷之风，或确立唐楷地位的，无疑是褚遂良。这一点古今已有共识。清代毛枝凤《石刻书法源流考》说，自从褚遂良书法出现后，唐代楷书未能超出他的范围。从高宗显庆至玄宗开元前后80多年间的各种碑志，学习褚书的占了十之八九，许多拓本都流传到了后世，可查考。王澍《竹云题跋》说："褚河南书，陶铸有唐一代，稍险劲则为薛曜，稍痛快则为颜真卿，稍坚卓则为柳公权，稍纤媚则锺绍京，稍腴润则吕向，稍纵逸则魏栖梧，步趋不失尺寸则薛稷。"刘熙载《艺概》说："褚河南书为唐之广大教化主，颜平原得其筋，徐季海之流得其肉。"这些评价均充分肯定了褚遂良书法风靡天下、造就一代楷书名家的巨大影响力。

褚遂良是薛曜的舅祖，他的书法对薛曜、薛稷兄弟有直接影响，当时人称赞说"买褚得薛，不失其节（法度）"（唐朱景玄《唐朝名画录》），这说明薛氏兄弟学褚像褚，得其精髓。薛稷的代表作是《信行禅师碑》，其楷书在褚遂良基础上更加纤细、刚劲，将瘦劲推向极致，直接引发和影响了宋徽宗瘦金体的形成。清代杨守敬《平碑记》评

说褚遂良书法"瘦劲奇伟"，是"宋徽宗瘦金之祖"。由此推理，不妨说褚遂良是瘦金书的太祖师，影响之深远可见一斑。颜真卿楷书，多取法褚氏结体方式，大都平画宽结，只是用笔圆劲，别有一番浑厚意趣。

清代梁巘《承晋斋积闻录》说，米芾书法"空灵处本于褚"。刘熙载《艺概》说，米芾书法主要出自褚遂良，而又"善摹各体"。由此下推，历代学米者也间接受到褚书的影响。元代赵孟頫《自书千字文卷后》自称中年学褚遂良《孟法师碑》，所以"结字规模八分"。明代祝允明、董其昌、王铎等都临习过褚遂良的楷书和行书。

当代已故书法大师沈尹默在《学书丛话》中自述学习行草的经历，他"从米南宫经过智永、虞世南、褚遂良、怀仁等人，上溯二王书"，"遍临褚遂良各碑，始识得唐代规模"。沈尹默倾心褚遂良，曾写《劝履川学书》诗称赞说："卓尔唯登善，遂立唐规模。"认为在唐代能够继承二王书风正脉的，就是褚遂良，且认为褚遂良确立了唐楷的范式。林散之在《林散之书法选集·自序》中说，他20多岁以后，"书学晋唐，于褚遂良、米海岳尤精至"，即对褚遂良、米芾甚为用功，并留下了临习褚书的墨迹。

（五）附：《大字阴符经》

1.《大字阴符经》的版本流传

《大字阴符经》（图19），墨迹，纸本，楷书。96行，

共 461 字。此帖卷后钤有"建业文房之印""邵叶文房之印""河东南路转运使印"等鉴藏印记，并有五代后唐左拾遗、崇政院直学士李愚鉴定题记，后梁太师、中书令罗绍威题记，南唐升元四年（940）邵周重装、王镕复校题记，还有宋苏耆、扬无咎，明夏原吉，清宋荦、徐倬、高咏、姜宸英、魏家枢、施闰章等跋。

据卷后题跋考证，此卷曾为五代后梁内府所藏，梁末为武阳李氏所得，转售西京邵氏，升元年间进呈南唐内府。明代曾在夏原吉之伯舅养正斋中，并有杨一清（字应宁，号三南居士）的钤印。至清代，归于宋荦。清末为曾任陕西学政的嘉兴沈卫（号淇泉）所得，很快归番禺叶恭绰，后传给叶公超，原作现由叶公超后人寄藏在美国堪萨斯市纳尔逊博物馆中。叶公超于 1961 年曾将此帖刊行于中国台湾，今天所见到的影印本多据此本翻印。

2.《大字阴符经》的书法特点和内容

关于此卷是否为褚遂良真迹，历来多有争论。当代徐无闻先生对此有详细的考证，认定是伪作。而沈尹默和潘伯鹰则认定《大字阴符经》是褚遂良真迹无疑。值得一提的是，争论双方均对此卷的艺术价值给予了极高的评价。

此卷用笔丰富，有方有圆，有藏有露。起笔多用侧锋取势，行笔一波三折。一点一画，都在寻求力量的轻重变化和姿态上的生动优美，用笔中，时时透露出行书笔致，又带有隶书"蚕头雁尾"的波挑笔画姿态，书写节奏既流畅又从容。横、竖、撇、捺等主要笔画，婉美多姿，摆布

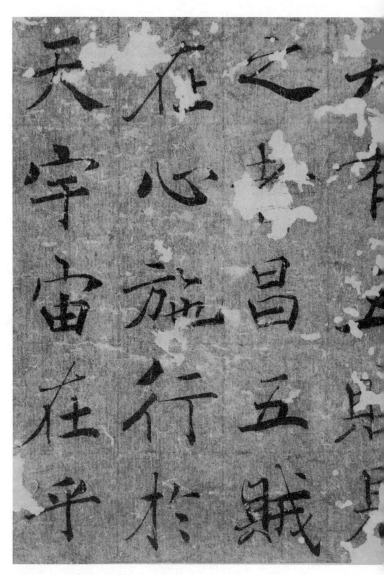

图 19 唐 褚遂良《大字阴符经》墨迹局部

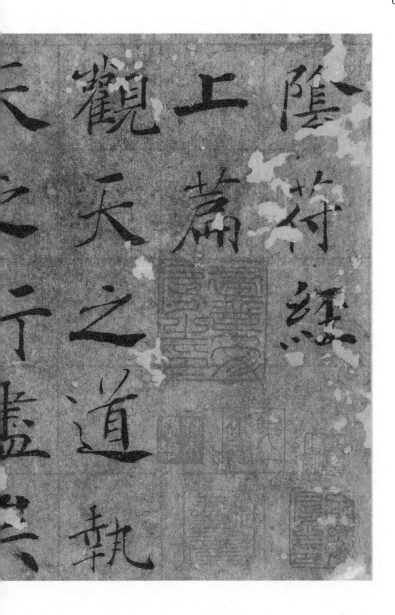

陰符經

上篇

觀天之道執

天

之

天

自由，具有一种特殊的灵活性和流动感。此卷结体方中带扁，中宫（字的中心部位）宽博，松而不散。笔画之间，欹侧俯仰，相迎相让，而不失重心。此卷章法，纵成行，横成列，整齐中富有变化。如"之""天""人"等字，多次重复出现，在笔画和结体的安排上姿态各异，使整篇章法整齐而不呆板，多样而又统一。动势强劲，气脉通畅。此卷风格略近《雁塔圣教序》，笔势遒劲而流动，气韵飘逸又不失端庄，宽绰而有虚灵之气，兼具"二王"行书的活泼生动、北碑的古拙凝重和汉隶的波磔舒展之美。

　　此卷所书《阴符经》，又称《黄帝阴符经》，是道家的重要经典，全经分上、中、下三篇，仅400多字，主张"观天之道，执天之行"，即按自然规律处理人事，具有丰富的辩证思想。

06

锤绍京《灵飞经》：

精妙秀逸的小楷

（一）《灵飞经》的版本流传情况

《灵飞经》，道经名，今《道藏》中有《上清琼宫灵飞六甲左右上符》及《上清琼宫灵飞六甲箓》二书，合称《灵飞经》。唐人节取其文，书为《灵飞经》帖（图20）。今所传者，题为大唐开元二十六年（738）玉真长公主奉敕检校写。据明董其昌跋云，元代袁桷定为唐锤绍京书。后人沿用此说。

关于《灵飞经》帖流传的情况，启功先生在《记〈灵飞经〉四十三行本》一文中说："《灵飞六甲经》是一卷道教的经，在明代晚期，发现一卷唐代开元年间精写本，它的字迹风格和砖塔铭一派非常相近，但毫锋墨彩却远非石刻所能媲美。当时流入董其昌手，有他的题跋。海宁陈氏（元瑞）刻《渤海藏真》丛帖，由董家借到，摹刻入石，两家似有抵押手续。后来董氏又赎归转卖，闹了许多往返纠纷。《渤海》摹刻全卷时，脱落了十二行，董氏赎回时，陈氏扣留了四十三行。从这种抽页扣留的情况看，脱刻十二行也可能是初次抵押

德玄者周宣王時人眼此靈飛六甲得道徘
一日行三千里數變形爲鳥獸得真靈之道
今在嵩高偉遠矢隨之乃得受法行之道成
今豪九疑山其女子有郭勺藥趙愛兒王魯
連等並受此法而得道者復數十人或遊玄
州或豪東華方諸臺今見在也南岳魏夫人
言此云郭勺藥者漢度遼將軍陽平郭騫女
也少好道精誠真人因授其六甲趙愛兒者
幽州刺史劉虞別駕漁陽趙詠姉也好道得
尸解後又受此符王魯連者魏明帝城門校
尉范陵王伯綑女也亦學道一旦忽委墦李
子期入陸渾山中真人又授此法子期者司
州魏人清河王傳者也其常言此婦狂走云
一旦失所在

图20 唐 锺绍京《灵飞经》墨迹四十三行

行此道忌滿汙經死蟲之家不得與人同牀
寢衣服不假人禁食五辛及一切肉又對近
婦人尤禁之甚令人神瞀魂凶生邪失性災
及三世死為下鬼常當燒香於寢牀之首也
上清瓊宮玉符乃是太極上宮四真人所受
於太上之道當須精誠潔心澡除五累遺穢
汙之塵濁柱淫欲之失正目存六精凝玉
真香煙散室孤身幽居積毫累著和魂保中
彷彿五神遊生三宮窈空競於常輩守寂默
以感通者六甲之神不踰年而降己也子能
精修此道必破券登仙矣信而奉者為靈人
不信者將身沒九泉矣
上清六甲虛映之道當得至精至真之人乃
得行之行之既速玅通焂而靈氣易發矣勤

时被董氏扣留的，后来又合又分，现在只存陈氏所抽扣的四十三行，其余部分已不知存佚了。"

在清代，《灵飞经》又成了文人士子学习小楷的极好范本。于是《渤海》初拓就成了稀有珍品。又因原石捶拓渐多，不断泐损，出现了种种翻刻本。《滋蕙堂帖》翻刻的笔画光滑，又伪加赵孟頫跋，在清代中期成为翻本的首领，事实却是翻本中的劣品，和《渤海》的原貌相离甚远。

清嘉庆年间，嘉善谢恭铭得到陈氏抽扣的四十三行，刻入《望云楼帖》，刻法与《渤海》不同。不但注意笔画起落处的顿挫，且比《渤海》本略肥。凡是看过敦煌写经的人都容易感觉《望云》可能比较逼真，而《渤海》可能有所失真。

陈氏抽扣的四十三行在清代后期归了常熟翁同龢，从影印文翁同龢的《瓶庐丛稿》所记中，得知在翁家已历三代。20世纪末，翁同龢的玄孙翁万戈先生曾到北京过访启功先生，将翁家世藏珍品的《灵飞经》摄影件相赠，后又将四十三行《灵飞经》真迹发表在《艺苑掇英》1987年1月第43期上，世人始见庐山真面目。四十三行《灵飞经》原帖的影印出版，是原帖书写一千两百多年后的第一次昭示世人，实是书法界一件盛事。

在谈到四十三行《灵飞经》原帖的价值时，启功先生说："世间事物没有十分完美无缺的，看这四十三行，总不免有不见全文的遗憾。但从另一角度看《渤海》也不是真正全文，它既无前提，也不知它首行之前还有无文字，

中间又少了十二行，也是较少被人注意的。如从'尝鼎一脔'的精神来看这四十三行，字字真实不虚，没有一丝刀痕石泐，实远胜于刻拓而出的千行万字。而《渤海》所缺的十二行，即是这四十三行的最后十二行，拿它与《渤海》全本合观，才是赏鉴中的一件快事。"

从启功先生的考证推测中可知，今天我们能见到的《灵飞经》有刻帖本和唐开元间墨迹写本两类。刻帖本主要有明代海宁陈元瑞《渤海藏真帖》、清代惠安曾恒德《滋蕙堂帖》等，而以《渤海藏真帖》为最；常熟翁同龢所藏的唐代开元年间墨迹写本仅存四十三行，且直到1987年才公之于世。

把《唐代开元年间墨迹写本》四十三行与《渤海藏真帖》中的《灵飞经》进行对照，可以发现，开元墨迹写本中"上清六甲"至"死为下鬼"一段，按其内容，似乎应在《渤海藏真帖》刻本"甲寅"至"太玄之文"一段之后，但刻本却缺此十二行。开元墨迹写本中"行此道"至"一旦失所在"这三十一行的文字内容，则与《渤海藏真帖》刻本完全一致。

从明清直至现代，《渤海藏真帖》一直是人们学习小楷的优秀范本，其影响远远大于《唐代开元年间墨迹写本》四十三行。陈元瑞《渤海藏真帖》中的《灵飞经》，初拓本"斋室"二字完好无损，该本被启功先生收藏。1984年，文物出版社将启功先生所藏的《渤海藏真帖》中的《灵飞经》初拓本影印出版（图21）。

瓊宮五帝內思上法

常以正月二月甲乙之日平旦沐浴齋戒入

室東向叩齒九通平坐思東方東極玉真青

帝君諱雲拘字上伯衣服如法乘青雲飛輿

從青要玉女十二人下降齋室之內手執通

靈青精玉符授與地身地便服符一枚微祝

图 21 明 《渤海藏真帖》中的《灵飞经》拓本局部

（二）《灵飞经》的书法特点

从书法艺术的角度看，锺绍京的小楷名作《灵飞经》，无论是唐代开元年间墨迹写本四十三行，还是《渤海藏真帖》刻本，都具有很高的价值。该帖用笔温雅，结体绵密，无一失笔，无一点火气，是楷书中的精品。宋代曾巩《元丰类稿》说，锺绍京"字画妍媚，遒劲有法"。明代董其昌《画禅室随笔》评说，锺绍京书"笔法精妙，回腕藏锋"，得到王献之书法"神髓"，赵孟頫书法实际上是以锺绍京小楷为鼻祖。清代包世臣《艺舟双楫》称，锺绍京书法如新春时节黄莺鸟的鸣叫声，婉转优美。

《灵飞经》的笔法源自王羲之、王献之，而又改削了王书的斜侧稚朴，显得十分成熟、精巧、完美，给人以"增之一分太长，减之一分太短"的分寸感和法度感。董其昌在题跋中说，他得到此帖时，自己正在书写《法华经》，每次抄写经文之前，先展阅《灵飞经》，便似乎能对古人墨法笔法似有所体会。

《灵飞经》的特点可以概括为三个方面：一是用笔细致精妙，一丝不苟，提按从容不迫，转折顿挫均非常到位。横画平，竖画直，很多字都有作为主笔的长横长竖，构成稳定的视觉中心；钩画、捺画都写得丰满纵逸，遇到笔画较少的字，往往把笔画写得粗壮丰满；有些笔画起笔处顺势落纸，写成尖锋，与圆笔、方笔形成对比。二是结体平正宽博，以放为主，舒而不散，尤其是在结体的收放关系

上掌握得恰到好处。三是章法贯气，平正的笔画和字体构成十分连贯的行气中轴线，使每行的气势十分通贯，行距整齐划一，每行字数大致趋同，充分体现了作者把握疏密纵敛的章法技巧。此帖在章法安排上，安详宽舒，通贯畅达，每字的高宽比约为1:1，字宽与行宽也大约是1:1，字形与字间距离之比约为5:1左右。这种字距与行距的安排在小楷中显得比较宽松。元代赵孟頫、明代文徵明和董其昌、当代启功等书法名家都曾受到此帖的影响。学习小楷从此帖入手，可以养成用笔严谨的良好习惯。

（三）《灵飞经》的内容及相关知识

就道经内容而言，《渤海藏真帖》中的《灵飞经》包括《琼宫五帝内思上法》《灵飞六甲内思通灵上法》《上清琼宫阴阳通真秘符》。

《琼宫五帝内思上法》内容是：修炼者在规定的月份、日子里，入室斋戒，先叩齿九次，端正地坐好，心里分别冥想东、南、西、北、中五方之帝和十二位神女降临斋戒者的房中，向斋戒者传授通灵玉符，斋戒者服下符箓后，轻声祷告一番，希求进入神仙境界，祷告之后，吞气若干次，慢慢结束修炼活动。

《灵飞六甲内思通灵上法》的内容是：修炼者在六个逢甲的日子，即甲子、甲戌、甲申、甲午、甲辰、甲寅之日，按规定，分别用黑色、黄色、白色、朱色、丹色、青

色书写"一旬上符"，分别向北方、太岁星、西方、南方、本命星、东方叩拜，叩齿十二次，迅速服下"一旬十符"，接着诵念《琼宫五帝内思上法》，然后冥想太玄宫、黄素宫、太素宫、绛宫、拜精宫、青要宫的神女手拿虎形符箓，共同乘坐凤车、鸾车，降临到卜兆者的身上，祈求吉兆的人便在心里分别诵念甲子、甲戌、甲申、甲午、甲辰、甲寅"一旬玉女"的名字，这时，十位神女降临到卜兆者的身上，祈求吉兆的人再叩齿，吞津液，完毕之后，轻声祷告一番。祈祷完毕才睁开眼睛，结束修炼的动作。

《上清琼宫阴阳通真秘符》的内容是：修炼者在甲子、甲戌、甲申、甲午、甲辰、甲寅之日按照服饮上清太阴符、太阳符的方法，祷告文辞及注意事项。

自古以来，道教提倡气法养生、静功养生、房中术、符咒养生等多种养生方法。所谓符咒是符箓与咒语的缩略语，而符箓是符和箓的合称。符是指书写于黄色纸、帛上的笔画屈曲、似字非字、似图非图的符号、图形；箓是指记录于诸符间的天神名讳秘文，一般也书写于黄色纸、帛上。道教认为，符箓是天神的文字，是传达天神意旨的符信，用它可以召神劾鬼，降妖镇魔，治病消灾。在运用符箓治病时，可以将符箓烧化后溶于水中，让病人饮下；或将符箓缄封，令病人佩带。咒术是道教应用咒语祈请神明、诅咒鬼蜮的一种方术。在运用于治病方面，有各种各样的咒语，如"咒水治咽喉咒""治寒病咒""安魂定魄咒"等。从现代医学的角度看，道教所实施的符咒养生疗法，实质

上是精神疗法、暗示疗法、气感疗法、药物疗法和物理疗法等的综合运用。了解符咒养生的特点之后，我们可以肯定地说，《灵飞经》所讲的是以符箓为主、吞气为辅的养生方法。

要读懂《灵飞经》，还需要了解"五帝"、甲子纪年纪日法等有关的文化知识。

"五帝"，又称五老，是早期道教尊奉的五方之帝，即：东方青灵始老，号曰苍帝，又叫青帝，从神甲乙；南方灵丹真老，号曰赤帝，从神丙丁；中央元灵元老，号曰黄帝，从神戊己；西方皓灵皇老，号曰白帝，从神庚辛；北方五灵玄老，号曰黑帝，从神壬癸。五老（五帝）的名号、形态、功能，体现了早期道教对五方之气的神化和崇拜。五老（五帝）其实就是五气的符号象征，故而崇拜五老可以看作对五气养生作用的一种神学方式的肯定。

甲子纪年纪日法：古人用"甲乙丙丁戊己庚辛壬癸"这十个天干与"子丑寅卯辰巳午未申酉戌亥"这十二个地支按顺序相配，即天干循环六次，地支循环五次，构成六十个干支，称为六十花甲。六十干支按顺序如下：甲子、乙丑、丙寅、丁卯、戊辰、己巳、庚午、辛未、壬申、癸酉、甲戌、乙亥、丙子、丁丑、戊寅、己卯、庚辰、辛巳、壬午、癸未、甲申、乙酉、丙戌、丁亥、戊子、己丑、庚寅、辛卯、壬辰、癸巳、甲午、乙未、丙申、丁酉、戊戌、己亥、庚子、辛丑、壬寅、癸卯、甲辰、乙巳、丙午、丁未、戊申、己酉、庚戌、辛亥、壬子、癸丑、甲寅、乙卯、丙辰、丁巳、戊午、

己未、庚申、辛酉、壬戌、癸亥。六十干支不仅用于纪年，而且用于纪日。《灵飞经》中"甲乙之日""丙丁之日""戊己之日""庚辛之日""壬癸之日"，均指六十日中逢甲、乙、丙、丁、戊、己、庚、辛、壬、癸这十个天干与十二个地支相组合的日子。以"甲乙之日"为例，分别有六个甲日（即甲子、甲戌、甲申、甲午、甲辰、甲寅），六个乙日（即乙丑、乙亥、乙酉、乙未、乙巳、乙卯）。其余以此例推。

（四）锺绍京书法在唐代的地位

锺绍京，唐虔州（今江西赣州）人，生卒年不详，字可大，锺繇后裔。曾做过司农录事，唐中宗景龙年间（707—710）拜中书令，封越国公。唐玄宗开元十五年（727）至少詹事，死的时候年龄超过80岁。因为他是锺繇的后代，又擅长书法，人称"小锺"。《旧唐书》本传称：武则天时，皇宫大殿的门额、九鼎的铭文以及许多宫殿的牌匾，都由锺绍京题写。张怀瓘《书断》说锺绍京嗜书成癖，在收购古人书法名作方面非常舍得花钱，甚至到了为之倾家荡产的程度。他花了几百万贯钱财，只买到王羲之5件行书作品，想求购王羲之正楷书法作品，却一个字都没有买到。他家藏的王羲之、王献之、褚遂良真迹共有数百卷。锺绍京是初唐后期著名的书法家，他的书法师承薛稷，笔意潇洒，风姿秀逸，传世名作有《转轮王经》《灵飞经》等，而《灵飞经》最负盛名。

07

孙过庭《书谱》：

书论名著和草书名帖

（一）《书谱》的形式和书法特点

《书谱》（图22），又名《书谱序》，是唐代书法家、著名书论家孙过庭的书论名著和草书名帖，作于武后垂拱三年（687）。

孙过庭（648—703），字虔礼，富阳（今浙江杭州）人，自称吴郡（今江苏苏州）人。官至率府录事参军。工楷、行、草书，尤以草书擅名。

他所写的《书谱》是墨迹本，纸本，高27.1厘米，长898.24厘米，351行，共3500余字。此卷墨迹本前有宋徽宗瘦金书"唐孙过庭书谱序"签，并有"宣和"连珠玺等印。原作曾经宋代王巩、王诜，元代虞集，明代严嵩、韩世能，清代孙承泽、梁清标、安岐等收藏，后入乾隆内府，现藏台北故宫博物院。《书谱》墨迹本中"汉末伯英"以下缺131字，"心不厌精"以下缺30字，墨迹本中有不少衍文，孙过庭在创作时已经点去。除墨迹本外，并有历代刻本多种传世。

从书法上看，《书谱》直接继承了王羲之、王献之草书的笔墨风神，笔法精熟，中锋侧锋并用，笔锋或藏或露，忽起忽倒，笔势纵横洒脱，

达到心手相忘的境界。点画之内给人以丰满圆转、轻重映带、变化无穷的直观印象。正如孙过庭自己所说，在一画之中，令笔锋起伏变化；在一点之内，使毫芒顿折回旋。结体斜侧多变，墨法清亮秀润，章法呈纵向流动，舒展自如。风格上，《书谱》能够兼融飘逸与沉着、婀娜与刚健的不同艺术特点，做到质朴与妍美的统一，是"二王"草书的再版，历来被人们奉为学习草书的最佳范本之一。

唐代张怀瓘《书断》评价孙过庭，称赞他博学高雅有文章，草书效法"二王"，擅长用笔，清秀挺拔，刚毅决断，崇尚奇异，但他很少刻意造作，而是凭借先天的才能作书。他的楷书、行书次于草书。张怀瓘把孙过庭的隶书、行书、草书列入能品。宋代《宣和书谱》卷18评价说孙过庭好古、博学、高雅，工于文章，在书法上出名。他写草书，气势逼近王羲之、王献之父子，尤其精通用笔。他的草书清秀挺拔，刚毅决断，确实出于天赋，而不是靠用功苦练所成。他善于临摹"二王"法帖，可达到乱真的程度，让人感到真假难辨。可见孙过庭既有深厚的文学底蕴，又得"二王"笔法，加上他有超凡的天分，从而形成自己独特的书法体系。

（二）《书谱》的主要内容

《书谱》内容十分丰富，开篇评述钟繇、张芝、王羲之、王献之等书家的优长和不足，接着概括楷、行、草、篆、

图 22 唐 孙过庭《书谱》墨迹局部

唐孫過庭書譜

夫自古之善書者，漢魏有鍾

張之絕，晉末稱二王之妙。王

羲之云：頃尋諸名書，鍾張

信為絕倫，其餘不足觀。可謂鍾

張云沒，而羲獻繼之。又云：吾

書比之鍾張，鍾當抗行，或謂

過之；張草猶當雁行。然張

精熟，池水

隶等书体的不同特点，阐述环境、心情对书法创作的影响，指出作品内容对书家心情的浸染，分析学书年龄和学书过程，论述书法中"违"与"和"等辩证关系，最后强调谈论书法，须有创作实力和经验，交待《书谱》的写作目的是为家中子孙和"四海知音"提供学习书法的理论借鉴。《书谱》最主要的书法理论及其意义在于第一次真正地突出强调、反复论证了书法艺术的表情性质，认为阴阳之类的季节和天气变化对书艺创作有一定的影响，富有艺术辩证法色彩。

关于书法艺术的表情性质，《书谱》中有一段名言："所谓涉乐方笑，言哀已叹……岂知情动形言，取会风骚之意；阳舒阴惨，本乎天地之心。"这段书论同样用骈文写成，译成白话就是：所谓庆幸欢乐时笑声溢于言表，倾诉哀伤时叹息发自胸臆……岂知情感被外物触动，必然通过语言抒写出来，表现出与《诗经》《楚辞》同样的旨趣；阳光明媚时会觉得心怀舒畅，阴云惨暗时就感到情绪郁闷，这些都是源于大自然的时序变化。书艺的创造，也是最初情动于中，志发于心，然后借美妙的线文抒发情志，而且书艺作品所书的文字内容大多是狭义的或广义的文学作品，因此可以说，书艺离不开情感的诗意抒发，书艺中流注着诗的兴致、意趣和情韵。他还强调主体情志的决定作用，说："得时不如得器，得器不如得志。"译成白话就是：有美好的气候，不如有优良的笔墨纸砚等器具；有优良的器具，不如有舒畅自由的心情。也就是说，物的因素——

"时""器"，远不如人的因素——"志"。

关于阴阳之类的季节和天气变化对书艺创作的影响，《书谱》提出了著名的"五合五乖"说。所谓"五合"是五种合适的创作情景，具体表现为："神怡务闲"（心神安逸，没有俗务干扰），"感惠徇知"（感受恩惠，酬谢知己），"时和气润"（天气晴和，气候宜人），"纸墨相发"（纸墨质地精良，得心应手），"偶然欲书"（偶然兴起，想挥毫遣兴）。所谓"五乖"是五种不合适的创作情景，具体表现为："心遽体留"（内心仓促匆忙，神不守舍），"意违势屈"（违反心意，受外来的情势所迫），"风燥日炎"（天气炎热，干燥难忍），"纸墨不称"（纸墨质地低劣，不能称心应手），"情怠手阑"（精神疲惫，手腕无力）。其中"时和气润"是"五合"之一，"风燥日炎"是"五乖"之一。

关于书法艺术的辩证法，《书谱》中随处可见，最值得强调的是，《书谱》中关于"违"与"和"的精彩论述："数画并施，其形各异；众点齐列，为体互乖。一点成一字之规，一字乃终篇之准。违而不犯，和而不同。"这段论述言简意赅，是对艺术创作中多样统一规律的高度概括。所谓"违"，就是错杂、多样、参差、变化。以这段书论而言，"违"就是几个笔画一起书写，它们的形状各不相同；几个点一起排列，它们的体势迥然有别。对一个字的结体来说，众多点画并列在一起，要多样而不雷同，丰富而不单一，要互为差异，各自矛盾，参差不齐。所谓

"和"，就是整齐、和顺、协调、一致。在这段书论中，"和"表现为"一点成一字之规，一字乃终篇之准"，即一点落在纸上，便成为一个字的规范；一个字完成，就是整幅字的准则。"违"与"和"的辩证关系，则表现为"违而不犯，和而不同"，就是说，各有参差而又不相互侵犯，彼此和谐却又不完全一致。

（三）孙过庭和《书谱》在书法史上的地位

孙过庭对书法史最大的贡献在于用"今草"写下了三千多字的书论名著《书谱》。《书谱》言辞精妙、华丽，笔势纵横，墨法清润，姿态灵活优美，是"二王"草书的再版，历来被人们奉为学习草书的最佳范本。继《书谱》之后，宋代姜夔撰写了《续书谱》，具体论述了书体、用笔、用墨、临摹、章法、气韵等，备受历代书法家推崇。

（四）附：隋至唐初书法的基本面貌

隋朝统一中国，对南北朝文化兼容并蓄，使得北碑南帖渐趋合流，属于由魏晋尚韵到唐代尚法的过渡阶段。隋代有不少碑版存世，基本上都是以楷书面貌出现，反映出四种风格：其一是平正淳和，以丁道护的《启法寺碑》为代表；其二是峻严方饬，以《董美人墓志》为代表；其三是深厚圆劲，以《曹植碑》为代表；其四是秀朗细挺，以《龙藏寺碑》为代表，此碑被誉为隋碑之冠。以上四种风格的隋碑，实开唐代欧、虞、褚、颜楷书之先河。

大唐故翻經大德益州多
寶寺道因法師碑文并
序寺中臺司藩大夫隴
亞李儼字仲思製文
奉義郎行蘭臺郎勳海
縣開國男□都尉歐陽

图 23 唐 欧阳通《道因法师碑》拓本局部

图 24 唐 陆柬之《陆机文赋帖》墨迹局部

　　唐初楷书家欧阳询、虞世南、褚遂良、薛稷等，在唐太宗李世民的带领下，掀起崇尚王羲之的浪潮，在继承传统的基础上，创立了新的楷书风范。欧书笔法险劲，神气外露，代表作有《九成宫醴泉铭》等；虞书锋芒内敛，气宇轩昂，代表作是《孔子庙堂碑》；褚书圆润清劲，温雅自然，代表作有《雁塔圣教序》《大字阴符经》等；薛书用笔纤瘦，结体疏通，代表作有《信行禅师碑》。此四人成为唐初楷书的标准定型，合称"初唐四家"。

　　初唐书坛，除"欧虞褚薛"四家之外，著名的书法家还有：欧阳通、陆柬之、锺绍京、孙过庭等。欧阳通是欧阳询之子，书法一本家传，号称"小欧"，代表作有《道因法师碑》（图23）。

　　陆柬之传世墨迹有行书《陆机文赋帖》（图24），锺绍京有小楷名作《灵飞经》。孙过庭在书法史上的意义是，用"今草"写下了三千多字的书论名著《书谱》。

08

李邕《麓山寺碑》：

笔力雄健的行楷书

（一）《麓山寺碑》的形制和书法特点

《麓山寺碑》（图25），又名《岳麓寺碑》，唐开元十八年（730）立于潭州长沙府（今湖南长沙）麓山寺中。李邕撰文并书。文末署"江夏黄仙鹤刻"，宋代以来学者均认为"黄仙鹤"是李邕的化名，因此称此碑为李邕自撰、自书、自刻的"三绝碑"。此碑通高400厘米，正文部分高258厘米，宽135厘米。圆顶用龙纹浮雕作装饰，有"麓山寺碑"四字篆额。碑阳正文28行，每行56字，碑阴题名及赞辞分三层。

此碑是李邕书法成熟时的代表作，其显著特点是：用笔沉着而又流动，结体欹侧而又耸挺，笔力雄健，气势磅礴。明代王世懋跋说，李邕留下的许多碑刻中，"当以《岳麓寺》为第一"，理由是此碑"流动中藏稳密"。董其昌有"右军（王羲之）如龙，北海（李邕）如象"的比喻。李邕的行书，一改王羲之的秀逸，出以豪健之气，笔势豪逸奇崛而深厚老成，似万岁之枯藤，成为行书的又一个里程碑。宋元书家苏轼、黄庭坚、赵孟頫一方面法接王羲之，另一方面效承李北海，这是人们公认的历史

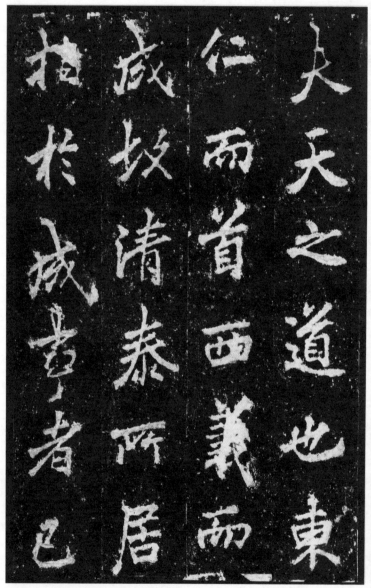

图 25 唐 李邕《麓山寺碑》拓本局部

事实。李北海有一论书名言："似我者俗，学我者死。"他以自己的艺术实践证明，继承是为了创新，创新才是艺术的终极目的，对于前代的任何艺术家和艺术作品，后人都应抱着这种态度。

（二）《麓山寺碑》的保存情况及其内容

麓山寺，又称岳麓山寺、岳麓寺，宋代改称慧光寺，明代称万寿寺，民国初又称古麓山寺。据碑文记载，麓山寺始建于西晋武帝泰始四年（268），由法崇禅师发起兴造。从晋代至唐代 400 多年间，高僧大德辈出，寺内僧众和各界信徒曾多次对原寺加以扩建整修，至中唐时期达到鼎盛。当时殿堂雄伟，规模宏大，杜甫诗称："寺门高开洞庭野，殿脚插入赤沙湖。"（《岳麓山道林二寺行》）麓山寺、道林寺都在岳麓山上，赤沙湖在洞庭湖西，与洞庭湖相连。这两句诗的意思是说，麓山寺、道林寺的殿宇建立在赤沙湖畔，寺门高大开阔，俯视洞庭湖边的旷野。《麓山寺碑》即刻于盛唐时期。宋代以后，随着寺庙规模的变化和岳麓书院的创建，唐时大雄宝殿的旧址归入书院，《麓山寺碑》也随之归于岳麓书院。明成化五年（1469），长沙知府钱澍重建岳麓书院礼殿，并造碑亭对此碑加以保护。

清代乾隆时期，碑石尚完好。嘉庆初年（约1796），碑石断裂，后数次被砌入壁中，致使碑阴很少拓传。1956年，《麓山寺碑》被列为省级文物保护单位。清代道光十八年

（1838），两江总督陶澍曾以家藏《麓山寺碑》宋拓本摹刻碑文，此摹刻之石今嵌置在岳麓书院讲堂后左侧碑廊中。

《麓山寺碑》传世拓本以故宫博物院藏本、苏州博物馆藏本等宋拓本最负盛名。

此碑文内容列叙了历代高僧名士与麓山寺的渊源，文法很琐碎，所以前人对此碑文评价不高。如明代王世贞《弇州山人四部稿》卷135认为，碑文内容很庸俗鄙陋。

（三）李邕的人生境遇及其书法成就

李邕（678—747），字泰和，扬州江都人。著名学者李善之子。初为谏官，历任郡守，官至汲郡、北海太守，世称"李北海"。后为奸相李林甫所忌，诽谤诬陷致死。

李邕书法从"二王"入手，但他能入乎其内出乎其外。宋代《宣和书谱》载，李邕开始学习书法时，就立志改变王羲之行书的笔势方法，另辟蹊径，运笔"顿挫起伏"，在习得王羲之精妙的笔法后，又摆脱旧日的习气，"笔力一新"。李阳冰称赞他是"书中仙手"，裴休见到他书写的碑刻作品时，说："观北海书，想见其风采。"李邕是真正继承王羲之书法的，但他又脱尽王羲之的行迹，笔力更新，下手挺耸。王书以秀逸取胜，李书则以豪健著名，所以董其昌《画禅室随笔》评说："右军如龙，北海如象。"

宋代朱长文《续书断》记载，李邕注重义气，爱惜人才，擅长撰写碑铭、颂赞一类的文章，而且常常亲自用毛笔书

写刻石，名气很大，因此人们纷纷奉上金银财物来请求他撰书碑文。他凭借撰书碑文的才华，获得的收入数目极大，前前后后收到的金银数以万计，但他人品高尚，把收到的金银拿去救济孤儿、穷人，家里并没有留下多少积蓄，但他的这种行为得到了家人、亲朋好友的理解，并不认为他这样做是一种过错。

在书法史上，唐太宗首创以行书入碑，李邕则大力推行，以行书艺术饮誉天下。李邕书迹的代表作当推《麓山寺碑》《李思训碑》。

（四）《李思训碑》的形制和书法特点

《李思训碑》（图26、图27），全称《唐故云麾将军右武卫大将军赠秦州都督彭国谥曰昭公李府君神道碑并序》，又称《云麾将军李思训碑》。李邕43岁时撰文并书，唐开元八年（720）立。碑高约379厘米，宽约162厘米。行书，30行，每行70字。碑在陕西蒲城县，下截多漫漶，上截也石花满布，几不能读。

此碑记述了李思训的生平事迹。李思训是唐朝宗室，与其子昭道都是著名画家，世称大、小李。

李邕书写此碑时，正值中年，为其艺术风格走向成熟的阶段。此碑用笔豪爽，笔力遒劲舒放，直多于曲；结体内紧外拓，字形敧侧得势，左低右高，似斜反正，给人以险峭爽朗的感觉。

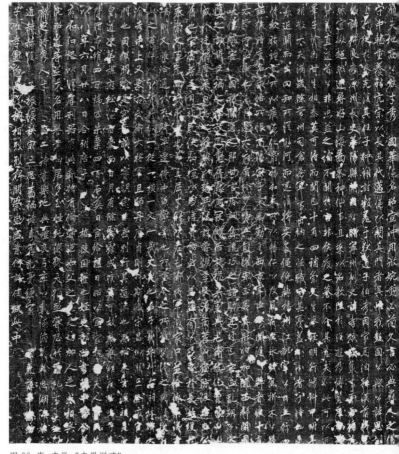

图 26 唐 李邕《李思训碑》

唐故雲麾將軍右武
衞大將軍贈秦州都
特進國以謚曰昭以
李府君神道碑并序
觀夫地高以族才秀
國華德名昭宣沖用

图 27 唐 李邕《李思训碑》拓本局部

（五）附：盛中唐书法的基本面貌

盛中唐这一时期，包括盛唐（玄宗开元元年至肃宗末年，即 713—763）和中唐（代宗大历元年至文宗大和九年，即 766—835）两个阶段，历时 100 余年。这一时期的书法也像诗歌一样有了长足的发展，产生了一大批有时代特色的书法大家。如果说初唐书法是以继承为主的话，那么，盛唐书法就有了不少新意。这一时期，创造性较强的书家当推李邕、张旭、怀素、颜真卿。

李邕变右军行书之法，独树一帜，代表作当推《李思训碑》《麓山寺碑》。

张旭、怀素以癫狂醉态将草书推向热情奔放、狂逸宏博的艺术境界。玄宗时代，张旭的字、李白的诗、裴旻的剑并称"三绝"。张旭传世代表作有楷书《郎官石记序》、狂草《古诗四帖》等。怀素的代表作有狂草《自叙帖》、小草《千字文》等。

颜真卿的书法一反初唐书风，行以篆籀之笔，化瘦硬为丰腴雄浑，结体宽博而气度恢宏，充分体现了大唐帝国的气象。颜真卿是一位多产的书法家，传世碑刻、拓本和真迹有 70 余种。其楷书代表作有《多宝塔碑》《东方朔画赞碑》《麻姑仙坛记》《大唐中兴颂》《颜勤礼碑》《颜氏家庙碑》等；行书法帖有《祭侄稿》《刘中使帖》《争座位帖》等；此外还有一件楷书中杂以行草的名帖《裴将军诗》。宋代的苏轼、蔡襄，元代的耶律楚材，清代的刘墉、

钱南园、何绍基等都明显地受颜书的影响。颜书血脉绵延至今。

盛中唐时代，隶书、篆书也出现了名家名迹，这是唐代书法的又一个层面，但总的说来，成就不高。

唐代隶书，因受当时楷书笔法和结构规范化的影响，用笔结体，法度森严，一丝不苟，程式化极强，所以失去了汉隶自然朴实的趣味，其生命力也就远不如汉隶。唐代隶书四大家是：韩择木、蔡有邻、李潮、史惟则，韩择木的隶书代表作是《祭西岳神告文碑》，史惟则的隶书代表作是《大智禅师碑》。

唐代的篆书名家是李阳冰，其代表作有《李氏三坟记》（图28、图29）。

除上述书家外，盛中唐时期著名的书家还有贺知章、李白、徐浩等。贺知章传世墨迹仅草书《孝经》一卷（图30），李白传世的书迹被确认的有草书《上阳台诗》（图31），徐浩传世作品有《朱巨川告身帖》《不空和尚碑》（图32）等。

图 28 唐 李阳冰《李氏三坟记》

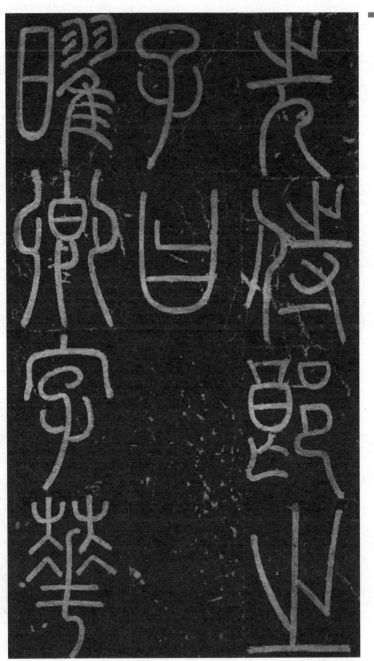

图 29　唐　李阳冰《李氏三坟记》拓本局部

图 30 唐 贺知章《孝经》墨迹局部

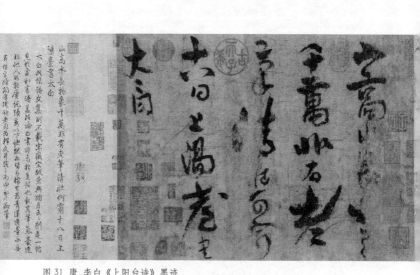

图 31 唐 李白《上阳台诗》墨迹

图 32 唐 徐浩《不空和尚碑》拓本局部

09

张旭《古诗四帖》：

飘逸潇洒的狂草

（一）《古诗四帖》的书法特点和内容

《古诗四帖》（图33），墨迹本，纸本，五色笺，纵28.8厘米，横192.3厘米，共40行，188字。卷首尾有北宋宣和内府收藏印，明代曾经华夏、项元汴等人收藏，今本后有明丰坊和董其昌的题跋。原迹现藏于辽宁省博物馆。

此帖据传是张旭狂草的代表作，极为珍贵。特别是最后一首诗，张旭颠醉欲忘情，极其羡慕隐居生活的神态，已跃然纸上。

此帖字字相连，疏密相间，连绵环绕，简洁畅达；运笔圆头逆入，笔笔中锋，笔画丰满，如锥画沙，绝无纤巧浮滑之笔；气势奔放豪爽，如骏马奔驰，倏忽千里。通篇意境飘逸潇洒，如云烟缭绕，变幻多端，充分体现了狂草艺术的特殊美。今人郭子绪评曰："《古诗四帖》，可以说是张旭全部生命的结晶，是天才美和自然美的典型，民族艺术的精华，永恒美的象征。"

此帖所书四首诗最早见于唐徐坚《初学记》卷23《道释部》，顺序全同。前两首在书中称"词"，是庾信所作《步虚词》。《步虚词》

或称《道士步虚词》，是乐府杂曲歌名，其内容专门描写仙家道士空灵缥缈的生活景象，如"飘摇入倒景，出没上烟霞""汉帝看桃核，齐侯问棘花""北阙临丹水，南宫生绛云；龙泥印玉简，大火炼真文"等。后两首是南朝诗人谢灵运的《王子晋赞》和《岩下一老公四五少年赞》，也属于仙道题材，诗云："淑质非不丽，难之以万年。储宫非不贵，岂若上登天。王子复清旷，区中实哗喧；既见浮丘公，与尔共纷缯（翻）。""衡山采药人，路迷粮亦绝；过息岩下坐，正见相对悦。一老四五少，仙隐不可别。其书非世教，其人必贤哲。"这四首诗在题材上是统一的，所以被收录《初学记》的《道释部》。今文集中所载的文字与本帖所书略有出入。

（二）《古诗四帖》的真伪之争

据明代董其昌跋文所述，此帖为张旭所书。当代学者启功和谢稚柳二人对此观点持不同的看法。启功认为董其昌跋文劈空论定，全不可信。启功运用避讳学的知识，指出"宋真宗自称梦其始祖名玄朗，遂令天下讳此两字"。他认为《古诗四帖》中把庾信诗句"北阙临玄水"中的"临玄"书作"临丹"，是为了避赵宋皇室始祖赵玄朗之讳，所以他断定："此卷狂草，盖大中祥符以后之笔耳。"谢稚柳则根据传世颜真卿、怀素、杨凝式、黄庭坚等人的书法风格传承关系，肯定了此卷为张旭所书的观点。从双方

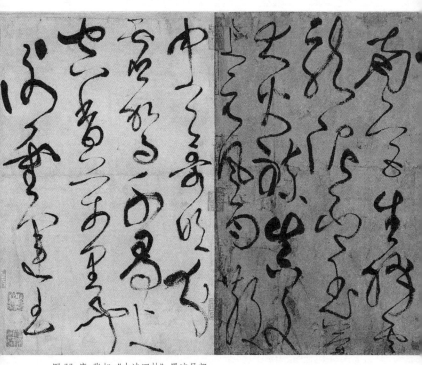

图 33 唐 张旭《古诗四帖》墨迹局部

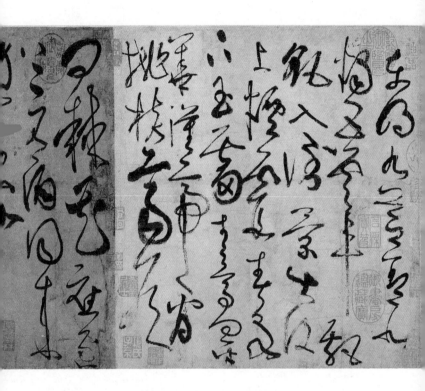

的论据看，启功的论证可信度更高。启功运用避讳学的知识鉴定是宋初大中、祥符年间以后的人伪造的。但究竟何人所书，启功也无法断定。而从阅读和收藏者的角度来看，人们总希望任何一幅作品都有它的创作者，都有个归宿。当一幅作品的真假问题疑而不决的时候，人们宁可退而求其次，把它置于某个久负盛名的大师名下，而又谨慎地用"传为某某书"这样的表述方式。如果一件"传为某某书"的作品艺术上精美至极，人们都会把它作为著名的法帖。正因为人们有这样的共同心理，所以尽管启功的论证可信度较高，但人们还是愿意把它置于张旭名下，作为张旭的代表作和狂草的名帖。可见关于书画作品真伪的争论是一种极有趣的文化现象。

（三）张旭的学书经历和书法成就

张旭（675—750），字伯高，一字季明。吴郡（今江苏苏州）人，初仕为常熟尉，后官至金吾长史，世称"张长史"。张旭为人潇洒不羁，豁达大度，卓尔不群，才华横溢，学识渊博，与李白、贺知章相友善。张旭工正楷，尤精草书，逸势奇状，连绵萦绕，自创新格，被人们誉为"草圣"，张旭的字还与李白的诗和裴旻的剑并称"三绝"。

张旭的书法艺术，得自"二王"而又能独创新意。他的笔法得自舅父陆彦远（陆柬之子），是从智永、虞世南、陆柬之一脉亲传的"王家"笔法。他的楷书《郎官石记序》，

完全继承了欧阳询、虞世南的笔法，写得端正谨严，规矩至极。应规入矩的楷书是他的坚实基础。他的草书，一方面师承"二王"今草，字字有法；另一方面又善于从其他艺术和大自然中吸取生命情调，"囊括万殊，裁成一相"（张怀瓘《书议》）。据传，张旭在河南邺县时爱看公孙大娘舞西河剑器，自此草书大有长进。杜甫诗云："昔有佳人公孙氏，一舞剑器动四方。观者如山色沮丧，天地为之久低昂。……来如雷霆收震怒，罢如江海凝青光。"张旭把公孙大娘舞剑器时那股凌人的气势、飞速的动作，运用到书法行笔的轻疾徐缓上，从此写出的草书，上下贯通，迂回流连，潇洒磊落，奇丽动人，变化多端，神奇莫测，形成张旭"狂草"的独特面目，这是在继承传统上的创新。

唐代张固《幽闲鼓吹》载，张旭做苏州常熟县尉时，上任后十几天，有位老人递上状纸请他写判词，老人拿到张旭的判词后就离开了。过了几天，那位老人又来了，张旭便发脾气责问，说："你这人竟敢以无关紧要的事多次扰乱官府。"老人说："我其实不是来诉讼的，只因为看到你的书法高明，实在喜爱，想把它当作箱笼里的珍藏品罢了。"张旭觉得老人的话不寻常，于是就问他为什么爱好书法。老人回答说："先父爱好书法，并有书法方面的著作。"张旭叫他把著作拿来观看，看完后发现确实是精通书法之人所写的。

张旭性嗜酒，每当喝得大醉，就呼叫狂走，然后落笔成书，有时竟以头发濡墨而书，酒醒之后，连自己都觉得

神妙，故人们称他为"张颠"。杜甫《饮中八仙歌》写道："张旭三杯草圣传，脱帽露顶王公前，挥毫落纸如云烟。"据唐代韩愈《送高闲上人序》记载，张旭对草书特别执着，不从事其他技艺，他感情上种种波动，如喜悦、愤怒、窘迫困惑、压抑悲伤、欢乐安逸、怨怒憎恨、思念仰慕、沉酣狂醉、空虚困乏、郁郁不平等，必定在草书作品中抒发出来。他观察世间万物时，将看见的山川崖谷、鸟兽虫鱼、草木开花结果、日月群星、风雨水火、雷霆闪电、歌舞战斗，以及自然界事物的运动变化，凡是能够使人感动兴奋、惊异的事物，全部倾注到草书里。因此张旭的草书变化万端，如鬼斧神工，高深莫测，张旭最终也凭借草书艺术而名垂后世。

张旭注意字内规矩，不忘书外功夫，在从事书法创作时，把感情完全寄托在点画之间，旁若无人，如醉如痴，如癫如狂。他的草书已经升华到用抽象的点画表达书法家思想感情的高度艺术境界，其用笔顿挫使转，刚柔相济，内擫外拓，千变万化：伏如虎卧，起如龙跳，顿如山峙，挫如泉流，有音乐的旋律、诗歌的激情、绘画的色彩、舞蹈的身姿。张旭传世的草书作品有《肚痛帖》《千字文断碑》《古诗四帖》等。

10

颜真卿《多宝塔碑》《颜勤礼碑》等：

方正壮美的新书风

（一）《多宝塔碑》的形制、内容和书法特点

1.《多宝塔碑》的形制

《多宝塔碑》（图34、图35），全称《大唐西京千福寺多宝佛塔感应碑文》，岑勋撰文，颜真卿书丹，徐浩隶书题额，史华刻石，天宝十一载（752）立。碑高285厘米，宽102厘米，34行，每行66字。碑阴刻《楚金禅师碑》，释飞锡撰文，吴通微书。碑侧刻金莲峰真逸题名、金明昌五年刘仲游诗。原石立于唐长安安定坊千福寺（今西安城西火烧碑西村附近），现藏于西安碑林。该碑采用的石料坚硬细腻，运用直刀深刻法进行镌刻，因而此碑在今天仍然完好如初，字口非常清晰。其北宋拓本十四行"归功帝力"的"力"字左上未损，有正书局、文明书局和中华书局有影印本。文物出版社等皆有南宋拓本影印本出版。

2.《多宝塔碑》的内容和书法特点

《多宝塔碑》的碑文内容是：西京龙兴寺和尚楚金静夜诵读《法

图 34 唐 颜真卿《多宝塔碑》

大唐西京千福寺多寶佛
塔感應碑文
南陽岑勛撰
判尚書武部員外郎琅
邪顏真卿書

朝議郎

朝散大

图 35 唐 颜真卿《多宝塔碑》拓本局部

华经》时，仿佛时时有多宝塔呈现眼前，他决心把幻觉中的多宝塔变成现实，天宝元年（742）选中千福寺兴工，四年始成。碑文还特别写到了多宝塔的建造得到了朝廷拨给的巨资和皇帝亲笔题写的匾额；记述了多宝塔建成时庆典的盛况；描绘了多宝塔的金碧辉煌以及楚金禅师呕心沥血弘扬佛法的事迹。

此碑是颜真卿43岁时书写的楷书成名之作，是颜楷成功的第一步，用笔以中锋为主，显得既厚重有力，又圆润活泼；点画精到规整，秀媚多姿；结体端庄平正，静中有动；章法上，字距行距均匀相等，字字四角撑开，整饬茂密；风格端庄秀丽。它继承和发展了唐初虞世南、欧阳询、褚遂良等人的楷书，使唐楷法度更趋完善和严整，对后世书法家起到了很好的引导和启迪作用，所以历来学颜体者多从此碑入手。明王世贞《弇州山人四部稿》说此碑结体尤其紧密，"贵在藏锋"，但整体格调不够含蓄高雅，近似"佐史"的笔调。孙鑛《书画跋跋》卷2说《多宝塔碑》是颜真卿写得最匀称平稳的书法作品，也尽力表现出"秀媚多姿"，只是微带俗态，正是近世"椽史家"的鼻祖。"佐史""椽史家"都是指古代官场负责抄写公文的小吏。而明安世凤《墨林快事》称赞说此碑书法"最谨严"，虽然似乎有些"拘束"，但"天全神活自得之趣盎然欲流"，确实是颜真卿的"杰作"。综合前人的评论，《多宝塔碑》虽然略显拘谨，微带俗态，缺乏古雅之气，但善用藏锋，笔画秀媚多姿，结体匀称稳健，字里行间有一种活泼生动

的精神趣味"盎然欲流"。

（二）《颜勤礼碑》的形制、内容和书法特点

1.《颜勤礼碑》的形制

《颜勤礼碑》（图 36、图 37），全称《唐故秘书省著作郎夔州都督府长史上护军颜君神道碑》，是颜真卿为其曾祖父颜勤礼所撰并书的神道碑。此碑四面刻字，现存两面及一侧，文至"铭曰"止，立碑年月也已失去。但据欧阳修《集古录跋尾》卷 7 记载："唐《颜勤礼碑》，大历十四年。"可知此碑是颜真卿于大历十四年（779）撰文并书写。今残石高 175 厘米，宽 90 厘米，厚 22 厘米。碑阳19 行，碑阴 20 行，每行 38 字。碑左侧 5 行，每行 37 字。右侧上半宋人刻"忽惊列岫晓来逼，朔雪洗尽烟岚昏"14 字，下刻民国十二年（1923）宋伯鲁所书题跋。原石现存于西安碑林。

关于此碑在北宋流传的情况，赵明诚《金石录》卷 28有记载，宋代元祐年间，有负责守护长安的官员在自己的后花园建造亭台楼阁，用车子搬运长安城内的古代石刻，用作亭台楼阁的基石，《颜勤礼碑》差点被毁掉而又幸运地被保存下来，但碑石上的铭文已经被磨去。据此记载可知，在北宋元祐年间，此碑左侧铭文已被磨去，其后遗失，沉埋在长安城中 800 多年。

1922 年，陕西省长署卫营营长何客星"从长安旧藩廨

图 36 唐 颜真卿《颜勤礼碑》

114

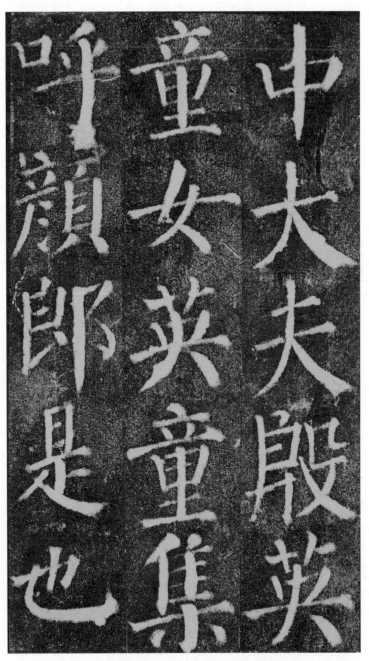

图 37 唐 颜真卿《颜勤礼碑》拓本局部

库堂后土中"获得此碑,"石已中断,上下皆完好",无缺损。何客星酷嗜金石,得此碑喜而不寐,送一拓给宋伯鲁,宋伯鲁为此碑撰有跋文。此碑出土后,时任陕西省省长的刘镇华命人将碑石移至省长公署前院内。1928年,陕西省主席宋哲元在西安新城兴建"小碑林",将此碑移入新城。1948年,此碑随新城"小碑林"整体迁入西安碑林。此碑是颜真卿老年成熟之作,加之久埋土中,未经椎拓剔剜,所以字口完好如新,神采奕奕。

2.《颜勤礼碑》书法特点和内容

此碑是颜真卿71岁时即于大历十四年(779)撰文并书写,是他的老年成熟之作。从书法上看,此碑用笔之劲健、爽利,已到炉火纯青的地步。尤其是颜楷中最富有特征的长撇、长捺,力饱气足,劲健天成,长捺具有蚕头燕尾之势;竖笔铺锋直下,显得圆浑挺拔;横画收笔处重按,钩画出钩时必先收锋,就连捺笔也在折处先收后放,皆属于颜书讲究笔意圆劲内涵之处;转折处都用暗转,不同于初唐楷书的提按折锋;结体上也一反初唐楷书向中间收敛的特点,笔势开张,挤满方格,内松外紧,上紧下松,显得宽舒圆满,雍容大度。此碑充分体现了"颜体"的独特风格,加上拓本神采丰足,所以不少人把它作为学习颜体的主要范本。

此碑内容包含两个方面:一是记录了颜氏家族上溯颜勤礼的高祖颜见远、曾祖颜协、祖父颜之推、父亲颜思鲁,下至颜勤礼的儿子颜昭甫等人、孙子颜元孙等人、曾孙颜春卿等人、玄孙颜纮等人前后九代繁衍发展的脉络;二是

叙述了作者曾祖颜勤礼一生的主要经历、学识、品德和功业。

颜氏家族自颜之推至颜昭甫等四世之中，先后有十三人为学士、侍读，颜元孙、颜惟贞"以德行词翰为天下所推"，春卿、杲卿、曜卿、允南以下一大批子侄，"多以名德、著述、学业、文翰，交映儒林"，故被当世称为"学家"。

颜勤礼自幼聪明开朗，志向高远，擅长篆书和古文字研究。曾跟随唐太宗李世民平定京城，授朝散正议大夫，后任崇贤馆学士，拜秘书省著作郎。永徽六年（661），颜勤礼因受到继配夫人兄长中书令柳奭亲戚间的牵连，贬为夔州都督府长史，后加封为上护军。颜真卿在碑文的末尾称赞曾祖颜勤礼"积德累仁，贻谋有裕""流光末裔，锡羡盛时"。意思是说，曾祖颜勤礼仁德深厚，智慧过人，光照后代，造福子孙。

（三）颜真卿的生平、家学渊源和书法师承

颜真卿（709—785），字清臣，京兆长安县（今陕西西安）人，祖籍琅琊（今山东临沂）。开元二十三年（734）举进士，登甲科，累迁监察御史。由于秉性刚直，遭奸相杨国忠排挤，出任平原太守，人称"颜平原"。安禄山叛乱，他在平原首举义旗，并被推为河北一带十七郡盟主，联络其兄颜杲卿（常山太守）等，合兵20万，抵抗安禄山叛军。"安史之乱"平息后，颜真卿入京，官尚书右丞、刑部尚书、

吏部尚书、太子太师、太子太保，封鲁郡开国公，世称"颜鲁公"。德宗时，李希烈叛乱，奸相卢杞奏请皇帝派遣颜真卿前去劝降。颜知道卢杞有意害他，但他仍以社稷为重，置个人生死于度外，毅然乘车直驱李希烈行营，遭到李希烈威逼，颜真卿坚贞不屈，并叱责李希烈，最后被缢死在蔡州龙兴寺，享年 77 岁。

颜氏家族是诗礼传家的名门望族，在书法创作和文字学研究方面，具有悠久而深厚的家学传统。颜真卿九世祖颜腾之善草、隶书；五世祖颜之推精于文字学，著有《颜氏家训》；曾祖颜勤礼与其兄颜师古工于篆籀（大篆），尤精训诂（解释古书中词句的意义）；伯父颜元孙、父亲颜惟真都以草、隶擅名；兄颜曜卿、颜旭卿、颜允南，均善草、隶书。

颜真卿母亲殷氏（679—738），出身于陈郡名门望族，而且殷氏世代与颜家联姻。颜惟贞夫人是殷践猷的长妹、殷仲容的堂侄女。殷氏一门书法以颜真卿的外祖父殷仲容最为著名，颜真卿伯父颜元孙、舅父殷践猷和母亲殷氏的书法都出自殷仲容。

颜真卿在书法的道路上，首先受到了家学和外祖父殷仲容书风的熏陶，其次受到了初唐褚遂良和盛唐张旭等名师的影响。初唐欧阳询、虞世南去世后，褚遂良堪称一代教化主，天下习褚书者十之八九。颜真卿楷书，多取法褚氏楷书结体，大都平正宽博，只是用笔圆劲，别有一番浑厚意趣。据传，颜真卿曾向张旭请教书法，他在任醴泉县

尉时，慕张旭书名，毅然辞去县尉，前往长安"师事张公"，并把自己与张旭问答的内容写成《述张长史笔法十二意》。

（四）颜真卿书法的风格和影响

在继承家法、学习褚书、受到张旭指点的基础上，颜真卿凭借自己的悟性和勤奋，在书法上已经有了质的飞跃，他以悲壮的"忠义之节，明若日月而坚若金石"的人品，贴合壮美的时代风格，一寓于书，把雄豪壮伟的气势情绪纳入楷书规范，以圆转浑厚的笔致代替了方折劲巧的晋人笔法，以平稳厚重的结构代替欹侧秀美的二王书体，古法为之一变，自成风格，世称"颜体"。其特点具体表现为：用笔上拙笔中涵雄秀，横画较瘦，直画左右略向内弯成环抱之势，撇、捺粗壮，与横画形成鲜明的对比，波磔的起收似蚕头燕尾；结体上左右基本对称，字形宽绰丰厚，呈"外满"之势，方正庄严，齐整大度；布局上字行较满，茂密端凝；风格雍容壮伟，气势磅礴，把唐楷推上顶峰。

在中国书法史上，像颜真卿这样人品与书风一致、功德与书名俱高的书法家屈指可数。《新唐书》卷153评说颜真卿在朝廷为官，神情端庄，刚正而有礼节，心里从来不萌生不公正不正直的想法。他擅长楷书、草书，笔力遒劲婉转，被世人视作珍宝收藏起来。欧阳修对颜真卿的人格和书风推崇备至，其《唐颜鲁公二十二字帖》称赞说，颜真卿忠义之心，"出于天性"，所以他的书法"字画刚

劲独立，不袭前迹，挺然奇伟"，与他为人的精神品格非常相似。苏轼对颜真卿书法的创新精神给予了极高的评价，其《书唐氏六家书后》评说颜真卿书法"雄秀独出，一变古法，如杜子美诗，格力天纵（天然放纵）"，涵盖了汉、魏、晋、宋以来书法的精神风采，后来的书法家，恐怕难以超越他。当代著名史学家范文澜《中国通史简编》说："初唐的欧、虞、褚、薛，只是二王书体的继承人。盛唐的颜真卿，才是唐朝新书体的创造者。"

颜真卿对唐、宋以后的书法产生了巨大影响。晚唐柳公权得颜楷之法度精髓而再变楷法，写出以瘦硬露骨见长的"柳体"。五代杨凝式师法颜真卿行书，形成体势纵逸、烂漫萧散的风格。宋代的苏轼、黄庭坚、米芾、蔡襄，元代的耶律楚材、赵孟頫、鲜于枢、康里巎巎，明代董其昌、王铎，清代的刘墉、钱南园、何绍基、翁同龢、赵之谦，近代谭延闿，当代楚图南、舒同等等，无不取法于颜真卿的楷书或行书。颜体血脉绵延至今，几乎成了每一个学书者进入书法艺术殿堂的必修课。

（五）颜真卿其他楷书名作

1.《东方朔画赞碑》

《东方朔画赞碑》（图38），全称《汉太中大夫东方先生画赞并序》，天宝十三载（754）立，晋夏侯湛撰文，唐颜真卿书。碑在山东德州，原石多经剜刻，面目全非，

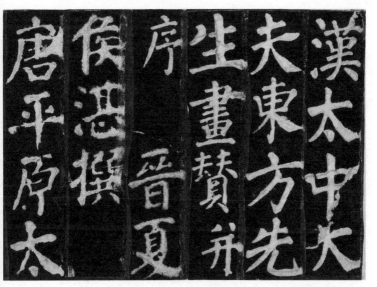

图 38 唐 颜真卿《东方朔画赞碑》拓本局部

中国国家博物馆与故宫博物院均藏有宋拓本。

东方朔（前154—前93），西汉文学家，性格诙谐，言辞敏捷，滑稽多智，玩世不恭。晋夏侯湛撰《东方朔画赞》收在萧统编的《文选》中。

颜真卿书《东方朔画赞碑》比《多宝塔碑》晚两年，笔力雄健，或展放，或收敛，结体展促方正，大小合一，满格而止，不使行间稍留余地，风格清雄坚韧，标志着颜真卿楷书往成熟的道路上跨进了一步。此碑厚重的用笔和方正的结体对苏轼的影响极大。

2.《大唐中兴颂》

《大唐中兴颂》（图 39），摩崖刻石，在湖南祁阳县浯溪崖壁，唐大历六年（771）刻，元结撰文，颜真卿书石。石刻高 420 厘米，宽 423 厘米，21 行，每行 20 字，为擘窠大字。

唐王朝到颜真卿时代，虽然矛盾激化、露出衰微迹象，但儒家正统的知识分子，还是向往中兴盛世。《大唐中兴颂》就是在这一背景下问世的。它反映了唐王朝开拓、奋发的气魄与自信心，与壮美的时代风格一致，而且最能体现颜真卿正直、忠烈、朴厚的个性。

此石刻行笔缓慢，筋骨内藏，富有厚重的力感；字形方正平稳，外密内疏，恢宏博大。整幅作品给人一种大气磅礴、雄伟奇特的艺术美感。

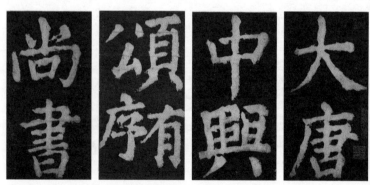

图 39 唐 颜真卿《大唐中兴颂》拓本局部

3. 《麻姑仙坛记》

《麻姑仙坛记》（图40），全称《有唐抚州南城县麻姑仙坛记》，楷书。颜真卿撰文并书。颜真卿于唐代宗大历三年（768）出任抚州刺史，大历六年（771）四月游览南城县麻姑山，写成这篇游记并刻石。其内容主要记述麻姑得道成仙之事。麻姑是中国古代神话中的女仙。葛洪《神仙传》说她是建昌（今江西南城）人，修道牟州（今山东烟台）东南姑余山。颜真卿《麻姑仙坛记》引用《图经》的说法："南城县有麻姑山，顶有古坛，相传云麻姑于此得道。"又引用葛洪《神仙传》记载的有关传说：东汉桓帝时，麻姑应王方平之召，降于蔡经家，年十八九，能掷米成珠。相传麻姑自言曾见东海三次变为桑田，蓬莱之水也浅于旧时，或许又将变为平地。她的手指像鸟爪，蔡经见后曾想"背大痒时，得此爪以爬背，当佳"。后世遂以"麻姑掷米"比喻点化事物，用"沧海桑田"比喻世事变化之急剧，用"麻姑搔痒"比喻优秀文学作品的艺术魅力。颜真卿在抚州刺史任上，正值其仕途失意之际，故时有问道向禅之心，《麻姑仙坛记》反映了此时的心情。

从书法角度看，《麻姑仙坛记》传世有大、中、小楷三种，但原石均佚，仅见刻本。其中大字本楷书，字径约5厘米，原在抚州南城，明代毁于火，现存者经明藩益王朱祐滨重刻。此碑以篆法入楷，横竖笔画皆粗，筋力饱满，起笔、收笔多藏头护尾，结体方正而略带圆形，风格宽博刚正，庄严雄秀，历来为人所重，是颜体代表作之一。欧

図40 唐 顔真卿《麻姑仙坛记》拓本局部

阳修《集古录跋尾》卷7《唐颜真卿麻姑仙坛记》评曰："颜公忠义之节，皎如日月。其为人尊严刚劲，象其笔画，而不免惑于神仙之说。"中字本楷书，字径约2厘米，现存者仅见于《忠义堂帖》，未见古人著录。小字本楷书，字径约1厘米，翻刻本历来有数种，而以文徵明《停云馆帖》刻本最有名。欧阳修《集古录跋尾》卷7中说："此记遒峻紧结，尤为精悍，笔画巨细皆有法，愈看愈佳。"

4.《颜氏家庙碑》

《颜氏家庙碑》（图41），全称《唐故通议大夫行薛王友柱国赠秘书少监国子祭酒太子少保颜君庙碑铭并序》，颜真卿撰文并书，李阳冰篆额。此碑系颜真卿为其父颜惟贞所立，书于建中元年（780），时年72岁。此碑四面环刻，故俗称"四面碑"。碑高338厘米，宽176厘米。前后皆24行，每行47字；碑侧宽40厘米，各6行，每行52字。碑额阴有改宅堂为庙室的小记，10行，共85字，也是颜真卿书写的，但很少拓传。此碑原立在长安颜氏家庙中，现藏于西安碑林。

碑文详细记载了颜氏家族的发源、迁徙和传承情况。由于《旧唐书》《新唐书》中均没有颜氏的世系，因此此碑历来是研究唐代以前颜氏家族谱系的重要资料。此碑书法用笔朴拙厚重，结体端庄严正，是颜氏楷书的典型。

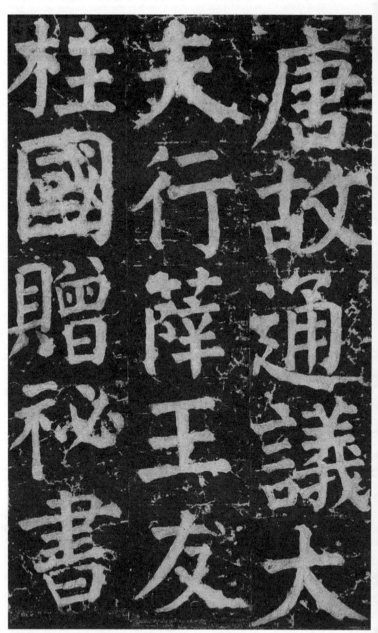

图 41 唐 颜真卿《颜氏家庙碑》拓本局部

11

颜真卿《祭侄文稿》：
饱含血泪的"天下第二行书"

（一）《祭侄文稿》的款式和书法特点

《祭侄文稿》（图42），颜真卿最著名的行书作品，麻纸墨迹本。纵28.2厘米，横75.5厘米，23行，也可说25行，共334字。此帖在宋代入宣和内府，《宣和书谱》有著录。元代被鲜于枢收藏，明代在吴廷家中，清代经徐乾学、王鸿绪收藏，后转入清内府。现藏于台北故宫博物院。

此帖书写于唐乾元元年（758），内容是颜真卿祭奠在"安史之乱"中被安史叛军杀害的侄子颜季明。文中充满对安史叛军的痛恨，对堂兄颜杲卿、堂侄颜季明惨遭杀害的无限悲痛。感情浓烈，文气跌宕，感人肺腑，是真正的至情之文。

《祭侄文稿》笔势圆浑酣畅，结体灵活生动，布局自由随意。前十二行叙述个人身份和颂扬颜季明生前情况，书写开始时心情还较平静，字也写得规矩、圆浑。至"贼臣不救"，尤其"父陷子死，巢倾卵覆"时，愤慨、悲痛的心情进入高潮，字也逐渐打破原来的矜持规矩，

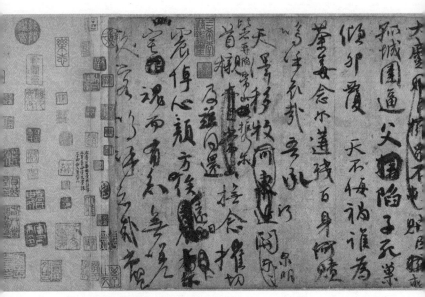

图 42 唐 颜真卿《祭侄文稿》墨迹

显得忽大忽小，时滞时疾，涂改之处也增多，神情呈恍惚之状。至末二行"视而有知，无嗟久客"，特别是"呜呼哀哉，尚飨"，似无意于书，信笔所之。书法创作，抒情是第一难事。《祭侄文稿》以真挚情感主运笔墨，激情之下，不计工拙，随心所至，无拘无束，个性之鲜明，形式之独特，皆前所未有，成为书法创作言志、述心、表情的绝妙之作。元代鲜于枢将此稿称为继《兰亭序》之后的"天下第二行书"。

（二）《祭侄文稿》创作的背景

唐玄宗天宝十二载（753），颜真卿遭杨国忠排挤，出

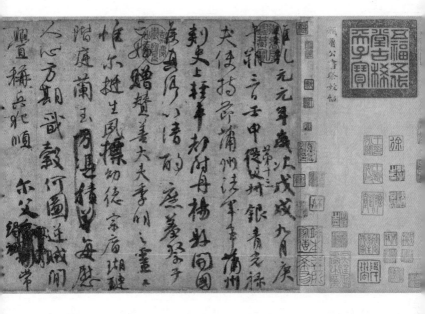

任平原（今山东平原县）太守。天宝十四载（755），"安史之乱"发生，北方多数郡县在叛军面前纷纷瓦解，独颜真卿所在的平原郡固守完好。其时，常山太守颜杲卿与其弟真卿一样固守城池，其子季明在父杲卿与叔父真卿之间联络。安禄山围攻常山，经三天激战，常山粮尽水竭，陷于敌手，杲卿也被俘。叛军将兵器架在其子季明头上，威胁杲卿投降，杲卿不屈，叛军砍下季明的头，致其身首异处。颜杲卿被带到洛阳，面见安禄山。他骂贼不止，被贼兵用铁钩毁断舌头，最后被肢解而死。直到乾元元年（758）五月，经颜真卿哭诉，颜杲卿才被肃宗追赠为太子太保，谥"忠节"。此时，颜真卿出任蒲州刺史，即刻派杲卿长子泉明到常山、洛阳寻找杲卿、季明的遗骸，只得到季明的

头颅和杲卿的部分尸骨，运回长安，暂时安葬在长安凤栖原。颜真卿怀着"抚念摧切，震悼心颜"的心情，饱含血泪，写下这篇《祭侄文稿》。

（三）颜真卿书法创作分期

颜真卿的书法创作，大体可分为三个时期。第一个时期为50岁以前，以继承传统，师法褚遂良、张旭为主，用笔秀丽圆劲，结体匀称严谨。楷书名作有《多宝塔碑》（44岁书，现藏于西安碑林）、《东方朔画赞碑》（46岁书，碑在山东德州）等。第二个时期为50岁至60岁，他把圆劲厚实的篆籀笔法融合到行书之中，以流美的行书抒写饱满的情感，在行书创作上形成了与二王不同的风神，达到新的高峰。著名的行书作品有被誉为"天下第二行书"的墨迹《祭侄文稿》（50岁书，现藏于台北故宫博物院）、刻帖《争座位帖》（56岁书，现藏于西安碑林）等。楷书名作有《郭氏家庙碑》（56岁书，现藏于西安碑林）等。第三个时期为60岁以后，无论是楷书还是行书，都表现出年高笔老、雄强浑厚的特点。其中楷书达到了艺术的顶峰，代表作有《麻姑仙坛记》（63岁书，原石在江西建昌府南城县，明代毁于火）、《大唐中兴颂》（63岁书，摩崖刻石，在湖南祁阳县浯溪崖壁）、《颜勤礼碑》（71岁书，原石现藏于西安碑林）、《颜氏家庙碑》（72岁书，原石现藏于西安碑林）。行书名作有墨迹《刘中使帖》（67岁

书，现藏于台北故宫博物院）。此外还有一件楷书中杂以行草的名作《裴将军诗》（约书于 64 岁，始见于《忠义堂法帖》，拓本现藏于浙江省博物馆）。

（四）附：《争座位帖》《刘中使帖》《裴将军诗》

1.《争座位帖》

《争座位帖》（图 43），又称《论座帖》《与郭仆射书》。行草书。真迹传有 7 纸，约 64 行。到宋代，曾归长安安师文。安师文把《争座位帖》刻在石碑上，石在西安碑林。墨迹已不传。

此帖是颜真卿在代宗广德二年（764）写给仆射郭英乂的书信手稿。内容是争论文武百官在朝廷宴会中的座次问题。文中列举郭英乂为了谄媚宦官鱼朝恩，在菩提寺行香及兴道之会上，两次指麾百官就座，把鱼朝恩排在尚书之前，任意抬高鱼朝恩的座次。为此，颜在信中斥责郭英乂的卑劣行为"何异清昼攫金之士"，义正词严地指出郭英乂在朝廷隆重的宴会上，不顾官员身份等级，违背礼节，使尊贵者受辱，破坏朝廷纲纪。愤激之辞，溢于言表。

此帖书法气势充沛，笔力浑厚劲挺，前半段布局较均匀，后半段越写越放纵，穿插文字和涂改之处很多，但气脉酣畅豁达，姿态飞动，显示了颜真卿刚强耿直的性格。宋代释惠洪评说打开卷轴还未仔细观赏，"已觉灿然忠义之气横溢"。此帖与王羲之《兰亭序》有"双璧"之誉。

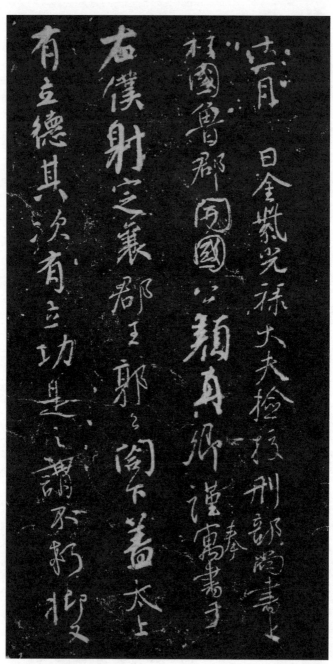

图 43 唐 颜真卿《争座位帖》拓本局部

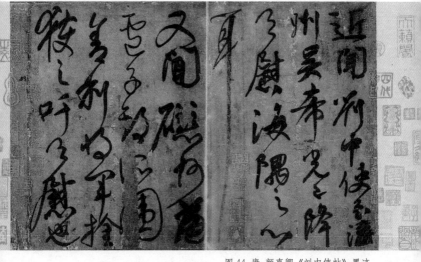

图 44 唐 颜真卿《刘中使帖》墨迹

2.《刘中使帖》

（1）《刘中使帖》的版本流传和书法特点

《刘中使帖》（图44），又称《瀛州帖》，行草书，蓝纸本墨迹。纵28.5厘米，横43.1厘米。8行，每行41字。此帖著录首见宋代《宣和书谱》，流传有绪。据明代张丑《清河书画舫》载，颜真卿"大字《瀛州帖》，为宋宣和御府故物，元初藏张可与家。后具王芝、鲜于枢等六跋"。又据帖后王芝题跋，元至正二十三年（1363），王芝曾从张绣江处以陆柬之《兰亭诗》、欧阳询《卜商帖》换得。明代归项元汴"天籁阁"，后辗转落入古玩店铺。民国初年归李石曾。帖内钤有"三槐""悦生"二半印，"绍兴""张晏私印""王芝""项元汴印"等鉴藏印。后有元代鲜于枢、

白湛渊、田师孟及明代文徵明、董其昌等题识。明代《戏鸿堂》帖刻入。墨迹现藏在台北故宫博物院。

历代书家对此帖评价很高。如元代王芝跋说："此帖笔画雄健，不独与《蔡明远》《寒食》等贴相颉颃。而书旨慷慨激烈，公之英风义节犹可想见于百世之下，信可宝也。"鲜于枢跋说："英风烈气，见于笔端。"张晏跋说："观于此书，可谓钩如屈金，点如堕石。"白珽跋说："《瀛州帖》视鲁公他书特大，而凛凛忠义之气如对生面，非石刻所能仿佛也。"

《刘中使帖》字体结构宽博，线条丰满而又极富弹性，锋芒耀露，急湍迸流。作品中用笔提按顿挫的起伏与律动，"耳"字末笔拖长竟占一行，其欣慰之情，借这样放纵的线条一抒为快。而且情思激越，一波未平，一波又起，所以下半篇之字比上半篇更大，线条更加遒逸连绵。第五行二字相连，六行三字相连，七行四字相连，似情思激荡不已。笔圆气畅，布局开合自如，体现出颜书筋骨强健的特征。

(2)《刘中使帖》的创作背景及其内容

据帖文"吴希光已降"句，《刘中使帖》是一封简短的信札，书写于775年（唐大历十年）颜真卿湖州刺史任上（772年至777年），时年67岁。

释文如下："近闻刘中使至瀛州，吴希光已降，足慰海隅之心耳。又闻磁州为卢子期所围，舍利将军擒获之。吁！足慰也。"信中"刘中使"是刘清潭，"舍利将军"是王武俊。吴希光、卢子期都是魏博节度使田承嗣部将。

　　《刘中使帖》文中所反映的是河北三镇（又称河朔三镇）之一的田承嗣反叛之事。河北三镇是指唐朝后期出现在河北地区的卢龙、成德、魏博三个藩镇。"安史之乱"结束后，唐朝为了笼络史朝义的河北降将，先后任命张忠志为成德军节度使，赐姓名李宝臣；田承嗣为魏、博、德、沧、瀛五州都防御使，宝应二年（763）六月改为魏博节度使，驻魏州；李怀仙为幽州卢龙节度使。这就是所谓的"河北三镇"。他们都拥有强劲的军事力量，独自设立官僚机构，不向朝廷进贡赋税，相互联姻，相互勾结。据《旧唐书·代宗本纪》等记载，宝应二年，田承嗣降唐后，名义上归顺朝廷，但并不服从中央，形成地方割据势力。大历十年（775）正月，田承嗣乘昭义镇将吏作乱之际，出兵攻占相州。战事发生以后，唐代宗告谕田承嗣等，"使各守封疆"，即各自坚守所管辖的州县，不越雷池，但田承嗣拒不奉诏，仍然派部将卢子期攻取邺州，杨光朝攻取卫州。

　　775年4月，唐代宗下诏讨伐田承嗣。8月，田承嗣部将卢子期攻磁州，10月，昭义节度使李承昭奉朝廷命，指挥成德、幽州兵力沿着东山袭击卢子期。守卫成德的"舍利将军"王武俊与卢子期战于磁州清水县，大败卢子期，并生擒卢子期，把他交给李宝臣。随后，李宝臣又围攻洺州、瀛洲。11月，田承嗣所署瀛州刺史吴希光率领全城将士投降。卢子期被送往京城斩首。

　　《刘中使帖》以极简练的语言概括"刘中使至瀛州，吴希光已降"和"磁州为卢子期所围，舍利将军擒获之"

这两条军事捷报，从信中"足慰海隅之心""吁！足慰也"两句，可以感受到颜真卿获得叛乱平定喜讯时的欢欣鼓舞的神情。

颜真卿曾因斥责权相元载而遭到排挤，直至被逐出朝廷，一直在外任地方官。他虽身处江湖之远，但仍心系大唐王朝。在《刘中使帖》中，颜真卿喜悦的心情流于作品字里行间，一如杜甫的《闻官军收河南河北》，从杜诗的"剑外忽传收蓟北，初闻涕泪满衣裳"中可以观照此时颜真卿的内心感受。

3.《裴将军诗》

(1)《裴将军诗》的版本流传和书法特点

《裴将军诗》（图 45），传为唐代颜真卿书，现有墨迹本和刻本传世。刻本较多，以南宋留元刚编刻《忠义堂帖》最早最好。清代宫廷旧藏有墨迹本《裴将军诗》，伪劣不堪，是后世按刻本伪造的，不足观。因《裴将军诗》稿未署名，也未载于《颜鲁公集》，更不见宋人著录，故历来对其真伪颇多说词，莫衷一是。

但是，《裴将军诗》在书法艺术角度上来说，却是一件不可多得的奇品。此帖楷、行、草、篆相杂，笔势忽刚忽柔，忽快忽慢，忽行忽留；结体或楷或行，或正或斜；布局大小错落，变化万千，气象雄浑。字里行间转接突兀，具有很强的刺激力和形式感。从笔法、结字及气势等方面来说，具有明显的颜书特征，笔力之雄厚，让人很难想象非出颜鲁公之手。明代王世贞评价说，《裴将军诗》朴拙

古雅的地方像大篆，但"笔势雄强健逸，有一掣万钧之力"。

（2）《裴将军诗》的内容

"裴将军"应是善于舞剑的裴旻将军。据《新唐书·文艺传中》记载，唐文宗时，下诏书称李白歌诗、裴旻剑舞、张旭草书为"三绝"。裴旻曾经与幽州都督孙佺北伐，被北方奚族人围困，裴旻舞刀立马，奚族人居高临下，从四面八方向裴旻射箭，裴旻舞刀应对，箭都"迎刃而断"。奚族首领非常惊恐，马上领兵撤退。后来，裴旻以龙华军使的身份守卫北平。北平多虎，裴旻善于射虎。

此诗以铿锵有力的语言，描绘了裴将军跃马驰骋、征战北方、飞舞宝剑、奋勇杀敌、威震边疆的壮观情景和英风豪气。颜真卿或许有意在书法中表现武术的律动，笔势时而激越、时而静止，将书法与武术的节奏完美地结合起来，给人带来强烈的视觉冲击。

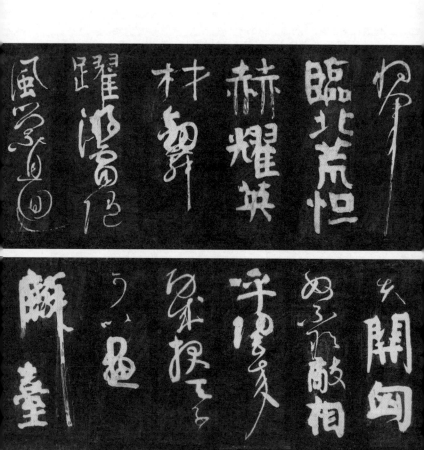

图 45 唐 颜真卿《裴将军诗》

裴将軍

大君制六

合猛虎

滌九垓戰

馬若龍

騰

登高望

天山白雲

崔巍入

陣破驕虜

威聲

雄　震雷

再可以　到

12

怀素《自叙帖》：

奇特矫健的狂草

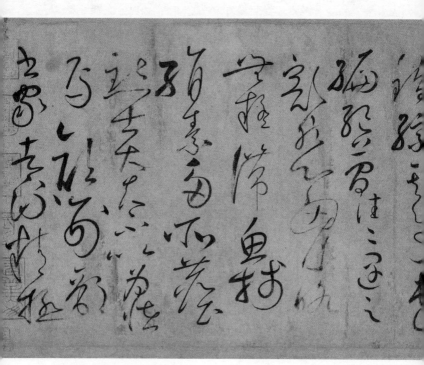

图 46 唐 怀素《自叙帖》墨迹局部

（一）《自叙帖》的款式和书法特点

《自叙帖》（图46），狂草书，墨迹本，纸本。高29
厘米，长755厘米，共126行，701字。此帖书于唐代宗大
历十二年（777）冬，怀素正当盛年。帖前有明代李东阳篆
书引首"藏真自序"四字。曾经南唐内府，宋代苏舜钦、
邵叶、吕辩，明代徐谦斋、吴宽、文徵明、项元汴，清代
徐玉峰、安岐，清内府等收藏。此帖为北宋苏舜钦家藏本，
前6行由苏舜钦补书，原件现藏于台北故宫博物院。

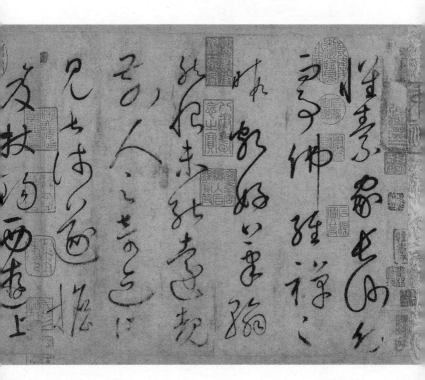

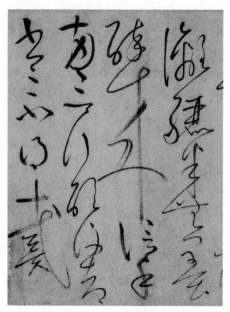

图 47 《自叙帖》"醉来信手" 4 字

　　此帖用细笔劲毫写大字，引篆入草，用笔多用中锋，藏锋内转，融合篆书笔法，多用圆笔，线条均匀，圆转活脱，游走飞动，笔画尚瘦，刚劲遒健。其结体乍开乍合，或正或斜，动作幅度大，姿态形式多。在怀素笔下，由于笔画的高度减省、运笔速度的加快和笔势的浪漫夸张，许多字已打破了方块的外形，趋于圆转，已达到以圆破方，化方为圆，给人耳目一新的感觉。其布局参差错落，字形忽大忽小，忽放忽收，似乎是任意安排，但疏密、斜正、大小、枯润等极其协调，于动态中达到艺术上的平衡美。在字形的大小变化方面，有时甚至上下相连的两个字，竟相差 3 至 5 倍，甚至 10 倍左右。在字形的长短变化方面，有的字形伸长竟达到其宽度的二至三倍。如"醉来信手" 4 字中（图 47），"来"字竖笔，极力伸长，几乎占了一行

的一半，可谓大疏；而其他三个字仅占半行，可谓大密，即每行字之间是实中有虚，虚中有实。再看全篇章法，在作品前面三分之二的篇幅里，作者神闲气定，笔走龙蛇，有行无列，潇洒自如，尽显狂草书法简省、通透、快捷、灵动的特质。写到第105行的"戴公"二字（图48），"戴"字突然大出其格，横占了前文三行半的宽度，竖占了四至五个字长，"公"字又写得比一般字还小还扁，形成了强烈的视觉冲击力。接下去，可能是怀素酒力发作，进入情绪激昂的高峰，到最后10行已经是无行无列，乱石铺街，天女散花，随心所欲，信手挥洒了。"狂来轻世界"（图49）的醉僧形象跃然纸上，把读者带入了如醉如狂的艺术境界。章法体势如此自由新颖，可谓前无古人。明代王世贞《弇州山人四部稿》卷135评价说，此帖笔画圆转遒逸，如并州（今山西太

图48 《自叙帖》"戴公"2字

图49 《自叙帖》"狂来轻世界"5字

原）出产的曲折盘绕的钢索，气势奔放，就像北山飞翔的雄鹰，奇特矫健，前所未有。文徵明跋说，怀素书法就像闲散的僧人修炼到了万法皆通的境界，虽然"狂怪怒张"，但寻求他笔下点画流动奔走的状态，不合规矩的地方极少。清代安岐《墨缘汇观》称赞说，"墨气纸色精彩动人"，其中"纵横变化"发于笔端，"奥妙绝伦"难以用语言形容。这件节奏分明、圆畅飞舞的狂草长卷，的确是彰显旺盛的生命力，表现力量的动态之美的艺术杰作。

（二）《自叙帖》的内容

此帖全文介绍了怀素"家长沙，幼而事佛，经禅之暇，颇好笔翰"的身世和专长，"担笈杖锡，西游上国，谒见当代名公"求教书法的经历，以及当时许多名人为怀素狂草题诗的情况。叙中引用了颜真卿针对诸多名人为怀素狂草题诗而作的叙文，并从"述形似，叙机格，语疾速，目愚劣"四个方面，选录了张谓、卢象、王邕、朱遥、李舟、许瑶、戴叔伦、窦冀、钱起等人评价怀素狂草及其性格的诗文片段。

所谓"形似"，是说怀素草书与充满生机的自然万象相似，指狂草的形式美；所谓"机格"，是规格、格式，指创作方法；所谓"迅疾"，是指其书写速度的快捷；所谓"愚劣"，是说自己愚笨顽劣，这是怀素的谦抑之词。

文中写道："其述形似，则有张礼部云：'奔蛇走虺

势入座，骤雨旋风声满堂。'卢员外云：'初疑轻烟淡古松，又似山开万仞峰。'王永州邕曰：'寒猿饮水撼枯藤，壮士拔山伸劲铁。'朱处士遥云：'笔下唯看激电流，字成只畏盘龙走。'叙机格，则有李御史舟云：'昔张旭之作也，时人谓之张颠，今怀素之为也，余实谓之狂僧。以狂继颠，谁曰不可。'张公又云：'稽山贺老总知名，吴郡张颠曾不面。'许御史瑶云：'志在新奇无定则，古瘦漓骊半无墨。醉来信手两三行，醒后却书书不得。'戴御史叔伦云：'心手相师势转奇，诡形怪状翻合宜。人人欲问此中妙，怀素自言初不知。'语疾速，则有窦御史冀云：'粉壁长廊数十间，兴来小豁胸中气。忽然绝叫三五声，满壁纵横千万字。'戴公又云：'驰毫骤墨列奔驷，满座失声看不及。'目愚劣，则有从父司勋员外郎吴兴钱起诗云：'远锡无前侣，孤云寄太虚。狂来轻世界，醉里得真如。'皆辞旨激切，理识玄奥，固非虚荡之所敢当，徒增愧畏耳。"

以选录当代名公评价怀素及其狂草的诗文片段构成全文的内容，自然增强了叙文的真实性和说服力。这些诗文片段，生动地描绘了怀素"狂来轻世界，醉里得真如"的狂僧个性，"志在新奇无定则"的创新精神，"心手相师势转奇""忽然绝叫三五声，满壁纵横千万字"的创作情景，"奔蛇走虺""骤雨旋风""激电流""盘龙走"的书写速度，以及"初疑轻烟淡古松，又似山开万仞峰""寒猿饮水撼枯藤，壮士拔山伸劲铁"的浓淡变化和雄强之美。怀素醉中作书，任情放纵，一派天然，风格新奇，气势夺人，这是性情与笔墨的高度融合，是极具浪漫色彩的艺术境界。

从《自叙帖》中可以了解到怀素的经历、性格和书法特征。怀素成功的奥秘在于"志在新奇无定则""心手相师势转奇"。他志在创新，不死守法度，心手相师，生生不已，尽势极态，变化无穷。

（三）怀素的学书经历

怀素（737—799；一说725—785），字藏真，俗姓钱，长沙人。自幼出家为僧，世称沙门怀素、释怀素、僧怀素、素师。怀素在《自叙帖》中，记录了他挑着书箱西游、拜师学艺的经历。他小时候家里很穷，年幼时就出家当了和尚，在诵经坐禅等佛事之余，他十分喜欢研习书法，但是苦于未能纵览前代书家的墨宝，自觉见识浅薄。于是他就挑着书箱，执着锡杖，向西出游国都长安，拜见当代知名人士，四处收集并综合分析他们的书法艺术。由于长安是全国的政治经济文化中心，他在这里常常能够见到前人留下来的著作和稀有的信札，视野一下子开阔了，心胸豁然开朗，挥毫作书一点都不拘泥。人们用来写信的鱼笺绢素，大多都留下了他的墨迹，京城的官员们对他这种无拘无束的行为也不觉得奇怪。

怀素在学习书法的道路上除拜访名师外，还十分注重对技法的探讨。唐代陆羽《释怀素与颜真卿论草书》记载了颜真卿、怀素两位大师妙谈笔法的事情。颜真卿问怀素："法师您也有自己的心得吗？"怀素回答说："我在观察

夏天风云变幻的景象时，看到云雾蒸腾，山峰时隐时现，真是奇妙极了，我就常常取法于这种自然景象，来处理布局上虚实、开合的关系。写草书时，笔画舒展畅快就像张开翅膀的鸟儿飞出森林，就像受惊的蛇钻入草丛。我又看到开裂的墙壁的纹路，每一道都是那样的自然。"颜真卿听了之后说："比起屋漏痕来怎么样？"怀素听罢站立起来，握着颜真卿的手说："啊！您得到了书法的精髓了。"所谓"屋漏痕"，就是房屋漏雨时，雨水沿着墙壁流淌下来，既流动连贯，又有曲折快慢的变化，用来比喻笔画既自然流动又起伏顿挫。

宋代朱长文《续书断》载怀素自称得到了草书的奥秘。他是怎样得到草书秘诀的呢？开始时，他天天苦练，毛笔用坏了一支又一支，日积月累，写坏了的毛笔有一大堆，于是他在地上挖了一个大坑，把写坏了的毛笔全部埋在土里，称作"笔冢"。他的草书技法已经很娴熟了，笔画挺劲流畅，但总感到章法上变化还不多，气势还没有达到自由放纵的程度。有一年夏天，他坐在芭蕉树下习字，写累了，抬头观望天上的云朵。见一阵阵乌云随风翻卷，变化无穷，觉得这种风吹云动的景象就像草书的线条和章法的变化，顿时心中有所领悟，从此他的狂草达到了绝妙的境界，笔势奔放有力，章法开合自如，就如壮士拔剑，神采动人。

经过诵经坐禅之余的苦练、远行拜师和师法自然，加上嗜酒放纵、不受禅宗约束的个性，怀素终于在草书领域大放异彩，成为与张旭并称的狂草大家。

怀素一生留下了不少书迹，《宣和书谱》载怀素狂草书迹101帖。现有《食鱼帖》《论书帖》《苦笋帖》《自叙帖》《圣母帖》《藏真帖》《小草千字文》等，比张旭传世真迹要多。其中最有代表性的是《苦笋帖》《自叙帖》《小草千字文》。

（四）唐代诗人对怀素草书的评价

众所周知，唐代是诗歌艺术最辉煌灿烂的时期，也是书法艺术蓬勃发展并取得辉煌成就的时期。唐代书法的浪漫精神主要体现在草书特别是张旭、怀素等人的狂草作品中。

在唐诗中，题咏张旭狂草的诗有3首，即李颀《赠张旭》、杜甫《殿中杨监见示张旭草书图》、皎然《张伯高草书歌》。而题咏怀素狂草的诗有16首（含残诗），即李白《草书歌行》、苏涣《怀素上人草书歌》（一作《赠零陵僧》）、马云奇《怀素师草书歌》、戴叔伦《怀素上人草书歌》、任华《怀素上人草书歌》、王邕《怀素上人草书歌》、许瑶《题怀素上人草书》、朱逵《怀素上人草书歌》、窦冀《怀素上人草书歌》、鲁收《怀素上人草书歌》、贯休《观怀素草书歌》、裴说《怀素台歌》、韩偓《草书屏风》、杨凝式《题怀素酒狂帖后》、张谓《赠怀素》（残句）、卢象《赠怀素》（残句）。在同一个时代，如此众多的著名诗人以精美的诗歌称赞一位狂僧的狂草作品，这是唐代特有的现象，可谓空前绝后。

这与草书的艺术特点脱不开关系，草书重意趣，笔势纵横挥洒，结构奇特多变，体态飞动无拘，气韵奔放不羁，大有狂风骤雨、惊雷闪电之势，最能引发诗人的情思。从抒情的角度看，狂草与诗相通。

如李白《草书歌行》满怀激情地写道："少年上人号怀素，草书天下称独步。墨池飞出北溟鱼，笔锋杀尽中山兔。八月九月天气凉，酒徒词客满高堂。笺麻素绢排数箱，宣州石砚墨色光。吾师醉后倚绳床，须臾扫尽数千张。飘风骤雨惊飒飒，落花飞雪何茫茫。起来向壁不停手，一行数字大如斗。怳怳（恍恍）如闻神鬼惊，时时只见龙蛇走。左盘右蹙如惊电，状同楚汉相攻战。湖南七郡凡几家，家家屏障书题遍。王逸少、张伯英，古来几许浪得名。张颠老死不足数，我师此义不师古。古来万事贵天生，何必要公孙大娘浑脱舞。"（《全唐诗》卷167）

李白（701—762）比怀素至少大了20岁，但对怀素这位少年晚辈的草书却非常推崇，特别是对他不盲目师古，敢于自出机杼，勇于创新的精神更是称赞。诗的开头四句肯定了怀素草书天下独步的地位和勤奋学书的精神。从"八月九月"至"楚汉相攻战"14句，选择酒徒词客聚集、笺麻素绢堆积、怀素醉后挥毫作草书的场景，表现怀素旁若无人、自由挥洒的创作过程，描绘怀素狂草千变万化的特点和惊天地泣鬼神的力量。从"湖南七郡"到结尾，把怀素与王羲之、张芝、张旭比较，肯定怀素师心不师古的独创精神。李白此诗，无论是对怀素狂草艺术的评价，还是

所运用的比喻、夸张手法，以及诗中的浪漫情调，都对后来许多作者所写的咏怀素草书的诗产生了很大影响，甚至可以说是后来咏怀素草书诗的范本，因而是最值得重视的一首咏怀素草书的诗。

（五）怀素狂草的风格及其影响

怀素狂草的风神面貌如何呢？

怀素和张旭一样，运用连笔连字，突破了章草和今草的格式，使书法艺术的线条能够尽情地驰骋，产生一种动态美；在墨法上适当运用渴笔枯墨，使人得到一种如观绘画一样的享受，将书与画沟通结合在一起。怀素比张旭更嗜酒、更不拘小节，一日要醉多次，醉后往往狂书，落笔如骤雨旋风。于是"颠张醉素"成为书坛佳话。怀素的狂草与张旭相比，其风格也略有不同，张旭喜丰满，微参隶意，使字具有横壮之势；怀素爱瘦劲，笔画单纯明净，略参篆意，使字具有纵拔之势。

怀素的狂草对后世书家产生了不可低估的影响。在怀素狂草书风的影响下，晚唐高闲、贯休、献上人、修上人、梦龟等许多僧人醉心于狂草。宋代黄庭坚，明代宋克、解缙、祝允明、文徵明、董其昌，现代于右任，当代毛泽东、林散之等都继承和发扬了怀素狂草的笔墨、结体、章法和气势。

（六）附：怀素《苦笋贴》《小草千字文》

1.《苦笋帖》

《苦笋帖》（图 50），怀素草书帖中字数最少的一帖，墨迹，绢本。纵 25.1 厘米，横 12 厘米。2 行，14 字。字径约 1 寸，无书写年月。真迹现藏于上海博物馆。

此帖不过是怀素给某人随便写的一个便条，要他继续送苦笋和茶叶，却有很高的艺术价值。此帖线条有粗有细，但细处不觉单薄，粗处则扎实、挺拔、有凝重感；字的结构纵横开放，无拘无束，"乃"字一撇特长，且其字笔画最简而所占的空间最大，与其他笔画繁而所占空间小的字形成疏密相间的关系。此帖属于行草，与《自叙帖》的狂草不同，但其清新俊逸、酣畅淋漓的笔法，却很相似。

2.《小草千字文》

《小草千字文》（图 51），又称《草书千字文》，墨迹，绢本。纵 28.6 厘米，长 278.6 厘米。84 行，1045 字。从末行款记可知，怀素书于唐德宗贞元十五年（799），时年 63 岁，所以此本称"小字贞元本"。又据《钤山堂书画记》载，此帖曾为明代书法家姚公绶收藏，"公绶所藏法书甚多，尝自定此卷为第一，云一字千金"，故被誉为"千金帖"。卷中钤有"政和""宣和""内府图书之印""赵孟頫印""文徵明印"等鉴藏印。卷前有文嘉、宋荦、毕秋帆、六舟等书签六条。卷后有文徵明、杨柯、宋荦等题跋，吴荣光、方士庶等观款。真迹在明代为文徵明所藏，到清

图 50 唐 怀素《苦笋帖》墨迹

图 51　唐　怀素《小草千字文》墨迹局部

末由释六舟、上海徐少圃等人递藏，后藏于台湾林氏兰千山馆，现寄存于台北故宫博物院。

　　此帖属于今草，是怀素晚年的代表作，与《自叙帖》那种狂纵不羁的狂草迥然不同。其风格温文尔雅，恬淡静穆，表现了一个老僧的禅静心境。用笔婉转圆通，多以藏锋出之，筋骨内含，变化多姿而无狂怪之态。大量的笔画圆劲含蓄，墨色秀润，少量的笔画细如游丝，或墨色枯淡，露出丝丝飞白。结体以平稳匀整为主，点画简洁，字字精到，无过多引带，极守法度，与智永《草书千字文》颇多相近之处，似又回到"二王"家法。布局上，绝大多数字笔断

意连，字距较疏朗，行距空阔。从风格看，通篇动静结合，从容舒缓，圆熟灵秀，含巧于朴，神完气足，炉火纯青，是小草中最成熟的作品，表现了怀素禅师人书俱老的极致。

历代书家对怀素《小草千字文》评价很高。如南宋岳珂《宝真斋法书赞》称赞此帖"笔劲墨妙"，明代王世贞《弇州山人四部稿》说："绢素千文，阅之圆熟丰美，又自具一种姿态。"文嘉跋说："笔法谨密，字字用意，脱去狂怪怒张之习，而专趋于平淡古雅。"盛时泰《苍润轩碑跋》说："千文如美女当歌，声娇而形袅。"文徵明观款说："绢本晚年所作，应规入矩，一笔不苟，正元章（米芾）所谓平淡天成者。"清代杨守敬《学书迩言》称此帖"古劲纯雅"。近代于右任评说："此为素师晚年最佳之作，可谓'松风流水千年调，抱得琴来不用弹'矣。"这些精彩的评点，有助于我们理解怀素《小草千字文》自然娴熟的技巧、劲健含蓄的笔力和平淡古雅的情调。

13

柳公权《玄秘塔碑》《神策军碑》:

遒劲峭拔的唐楷典范

（一）《玄秘塔碑》的形制、书法特点及其内容

1. 《玄秘塔碑》的形制、书法特点

《玄秘塔碑》（图 52、图 53），是柳公权 63 岁时所书的楷书代表作，全称《唐故左街僧录内供奉三教谈论引驾大德安国寺上座赐紫大达法师玄秘塔碑铭并序》，唐武宗会昌元年（841）立，裴休撰文，柳公权书并篆额，邵建和、邵建初镌字。碑高 386 厘米，宽 120 厘米，28 行，每行 54 字。现藏于西安碑林。

从书法上看，《玄秘塔碑》充分体现了柳公权楷书的风格。用笔十分灵活，起笔多方，收笔多圆，粗细适宜，轻重有度。碑中的点多带钩出锋，竖画起笔时常出现两个棱角，并稍偏向左侧；收笔有悬针、垂露两种，中竖多用悬针，左右竖画多用垂露；短竖写得特别粗重，长竖写得较细挺，对比强烈。撇画行笔速度较快，长掠直下，稍有弧度，修长劲健；长撇瘦硬，短撇粗重。捺画起笔较细，中段逐渐加粗、加重、加长，末尾极粗，并表现出明显的燕尾形状，出锋有力。竖弯钩

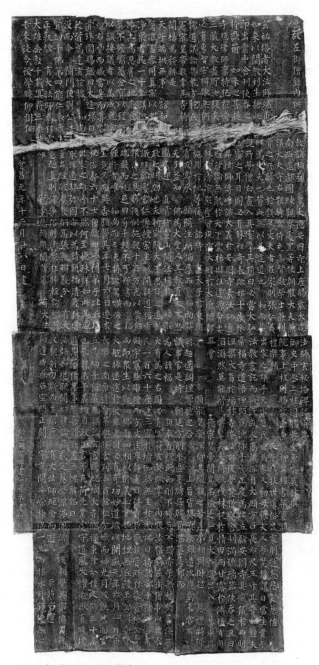

图 52　唐 柳公权《玄秘塔碑》

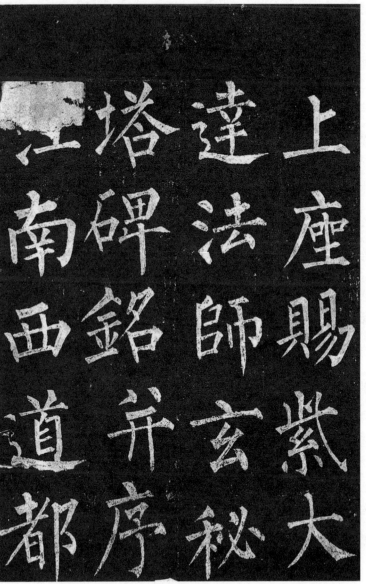

图 53 唐 柳公权《玄秘塔碑》拓本局部

一路圆转，曲劲而有弹力。结体端庄凝重，左右基本对称，横轻竖重；短横粗壮，右肩稍稍抬起；长横格外瘦长，撇、捺等主笔向外伸展，形成中间收紧、四周舒放的结构形态。章法上，字距较密，行距稍微宽松一些，字形的外部轮廓往往呈多边形，因此字与字、行与行之间留下的空白也往往充满变化，不像颜真卿楷书那样字距行距均匀相等，字字四角撑开。风格既筋骨强健，又血肉充实。结字内紧外松，风格端庄凝重，兼有峭拔的美感。这种用笔遒健，结字紧劲，引筋入骨，寓圆厚于清刚之内的艺术风格，是柳公权继承、融汇晋唐楷法而独出新意的成功之处，世称"柳体"。历来临习柳体者，常以此碑为入门之阶。

明代王世贞《弇州山人四部稿》卷135认为，此碑是"柳书中最露筋骨"的楷书，"遒媚劲健"，对晋代楷书笔法是一大改变。赵崡《石墨镌华》卷3指出，此碑书法虽然"劲健"，但不免有"脱巾露肘"的毛病。所谓"脱巾露肘"，本意是解开头巾，露出头发；挽起衣袖，露出胳膊肘。这里用来比喻笔画锋芒过于外露。此碑笔画、结体大都源自颜真卿，但与颜体差距较远。综合前人的观点可知，"遒媚劲健"是此碑的主要特点，而"不免脱巾露肘"则是此碑的不足。学习此碑，要注意方圆兼用，方起圆结，字距行间疏密等，更要注意避免脱巾露肘、刻板拘谨的毛病。

2.《玄秘塔碑》的内容

《玄秘塔碑》记叙的是大达法师端甫一生的主要经历和弘扬佛法的功德。作者先从总体上概述大丈夫在家、出

家的准则："在家则张仁义礼乐，辅天子以扶世导俗；出家则运慈悲定慧，佐如来以阐教利生。"意思是：作为大丈夫，在家就应该宣扬儒家的仁德、道义、礼法、雅乐，辅佐天子，匡扶社稷，引导世俗之人；出家就应该运用佛家的慈爱、悲悯、禅定、智慧，辅佐佛祖如来，阐扬教义，利及生民。紧接着描述端甫和尚的母亲梦见梵僧、吞舍利子而生端甫的奇特情景，以及端甫长大成人后气宇轩昂的神态。然后详细描述端甫出家为僧，从师学佛，宣扬佛家教义的过程：他 17 岁剃度为僧，住进安国寺，学习佛家的"威仪"、戒律，研究唯识宗、涅槃宗等诸多宗派的教义，精通"经、律、论"，纵览群书，融会贯通，然后开坛演讲，传播佛祖旨意，祈祷天下太平，先后受到唐德宗李适、顺宗李诵、宪宗李纯的恩宠礼遇。他把"贵臣盛族""豪侠工贾"及普通信徒捐献的钱物全部用来修建和装饰佛寺，并培养了 1000 多弟子，不愧为出家人中的楷模。最后用碑铭的形式，歌颂端甫大法师深厚的佛学修养、冰霜一样的高洁品格、超脱空静的精神境界。

全文语言精练，结构严谨，气脉连贯。文中涉及佛教方面的许多概念，较为难懂。为了帮助读者阅读此文，现将一些重要词汇解释如下：

（1）左街僧录：僧官名，唐初僧尼隶属祠部，所度僧尼由祠部给牒，唐文宗开成年间（836—840）设置左右街僧录，后因置僧录司。（2）引驾大德：唐时僧职，即引驾大师。（3）上座：寺院最高的职位，在寺主、维那（意译

授事）之上。（4）慈悲：慈爱、悲悯。（5）定慧：禅定、智慧。（6）舍利：舍利子，即佛骨。（7）菩提：正觉，即明辨善恶、觉悟真理之意。（8）沙弥：佛教称男子出家初受十戒者为沙弥。（9）威仪：佛教经律中以行、住、坐、卧为四威仪。（10）持犯：指严守戒律。（11）唯识：唯识宗，佛教宗派之一。（12）涅槃：涅槃宗灭度之法，即脱离一切烦恼，进入自由无碍的境界。（13）三藏：佛教典籍中的经、律、论合称三藏。（14）法种：佛法。（15）文殊：文殊菩萨。（16）真乘：佛家真谛，佛教称解释教义深浅的等级为乘，如大乘、小乘、上乘等。（17）三密：密宗的三密之法，即口诵真言（语密），手结契印（身密），心作观想（意密）。（18）瑜伽：梵语，物物相应，一种功法。（19）无生：佛家所说的万物的实体无生无灭的观念。（20）悉地：悉檀，普遍施舍，悉檀之地，义译为成就。（21）净土：佛教所说的庄严洁净、没有污浊的极乐世界。（22）金经：金刚经。（23）方丈：佛寺长老。（24）四相：佛家以离、合、违、顺为四相。（25）茶毗：火葬。（26）僧腊：和尚受戒的年岁。（27）比丘：和尚。（28）比丘尼：尼姑。（29）清尘：清净无为的境界。（30）贤劫：佛教认为天地的形成到毁灭叫作一劫，过去住劫为庄严劫，未来住劫为星宿劫，现在住劫为贤劫，又称善劫，在贤劫中有千佛出世。（31）能仁：即释迦牟尼佛。（32）大雄：佛祖释迦牟尼的尊号，指佛有大智力，能伏四魔，故称为大雄。（33）三乘：佛教以车乘喻佛法，学者接受的能力

不一,分三种情况,称三乘,即声闻乘、缘觉乘、菩萨乘。(34)
空门:佛教认为色相世界皆是虚妄,能破除偏执,由空而
得涅槃,以空为入道之门,故称空门。(35)法宇:僧寺。

(二)《神策军碑》的形制、内容和书法特点

《神策军碑》(图54、图55),全称《皇帝巡幸左神
策军纪圣德碑并序》,崔铉撰文,柳公权书,徐方平篆额,
刻于会昌三年(843)。宋代赵明诚《金石录》有著录。

此碑赞颂唐武宗李瀍的德政,记述他巡幸左神策军、
检阅官兵的盛况。这块碑刻书写镌刻后又立在皇宫禁苑中,
不能随便捶拓,所以流传拓本极少。

原石早已散失,不知下落,碑石大小也不可知。传世
仅有宋代贾似道旧藏宋内府拓本两册,元代藏入翰林国史
院,拓本前盖有"翰林国史院官书"长条印章。明代洪武
六年(1373)收入内府,后又归晋王朱棡。明末清初归孙
承泽,后又经梁清标、安岐、张蓉舫、陈介祺等收藏。民
国时由藏书家陈澄中收藏,后来陈澄中把这本宋拓《神策
军碑》带到香港,有意出售此册。1965年,在周恩来总理
的关怀下,国家用重金购回,现藏于国家图书馆。《神策
军碑》应有上下两册,现仅存上册,至"来朝上京嘉其诚"
为止,已缺失两页,残存54页。下册已散失。

此碑是柳公权66岁时所书,比《玄秘塔碑》晚出两年,
用笔、结字更具有雄强敦厚的气势,是学习柳公权书法的

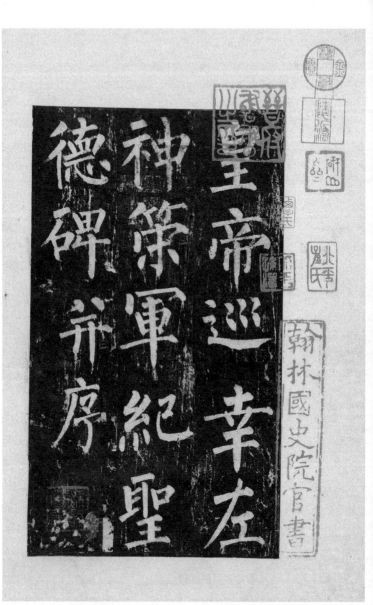

图 54 唐 柳公权《神策军碑》拓本局部

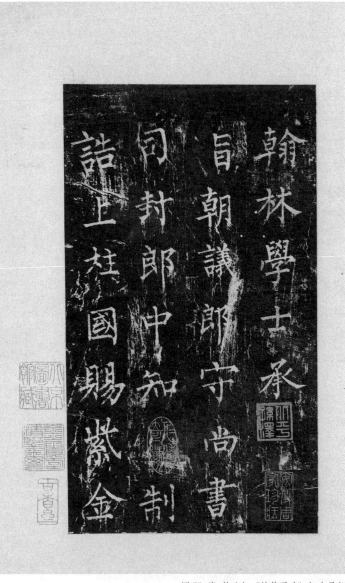

图 55 唐 柳公权《神策军碑》拓本局部

重要范本之一。其笔法特点是，运笔挥洒，比《玄秘塔碑》更得心应手，点画更加精练，笔力更加老到，毫无拘谨之态。其中点的写法，有的带钩出锋，有的写成短横，方头点显得沉着厚重。横画起笔收笔虽有棱角，但并不很重。竖画起笔时带有两个棱角，但往下行笔时写得较粗壮圆浑。平捺后半段饱满圆劲，收笔处尖细而锋利。结体方面，与《玄秘塔碑》中间收紧、四周舒放的结体相比，《神策军碑》字形较大，结体较平正，字的中心部位较宽阔。章法方面，与《玄秘塔碑》相比，字距、行距都比较疏朗，字与字、行与行之间留下的空白也往往充满变化。此碑风格是，笔画浑厚中见劲利，结体严谨中见开阔，端庄平稳，含蓄温和。孙承泽《庚子销夏记》卷7评此碑说，《神策军碑》"书法端劲中带有温恭"的情致，是柳公权"最得意之笔"。

（三）柳公权书法的渊源和影响

柳公权（778—865），字诚悬，京兆华原（今陕西铜川）人。唐宪宗元和三年（808）登进士科，又登博学宏词科。初仕校书郎，久滞未迁。元和十四年（819），夏州刺史李听任命他为掌书记。次年，柳公权入京奏事，穆宗知其善书，即日召为右拾遗，充翰林侍书学士。敬宗朝，官至兵部郎中，曾知制诰，充任弘文、翰林学士，仍然担任宫廷内专职书家。文宗朝，历任中书舍人、谏议大夫、工部侍郎、右散骑常侍。曾充任知制诰、翰林院学士承旨。武宗朝，初任集贤殿学士、

兼判院事，封爵河东县伯。后任太子詹事、宾客，官至太子少师，世称"柳少师"。懿宗咸通初年，以太子少傅退休，六年（865）卒于家，享年88岁。赠太子太师。

柳公权由于擅长书法，在穆宗、敬宗、文宗三朝侍书禁中，担任宫廷最高级专职书法教师长达20年之久。据宋代朱长文《续书断》载，唐穆宗时，柳公权以夏州书记的身份入朝奏事。唐穆宗说："我曾经在佛寺里看到过你的字，早就想召见你。"于是就任命柳公权为右拾遗侍书学士。有一天，穆宗曾问柳公权怎样用笔才好，柳公权回答说："用笔的关键在心，心平正了，笔才能平正。"唐穆宗听后，脸色顿时变了，他意识到柳公权是在借谈笔法对自己进谏。这就是被后世传为"笔谏"的佳话。

1. 柳公权书法的渊源

关于柳公权书法的渊源，《旧唐书·柳公权传》有这样的记载："公权初学王书，遍阅近代笔法，体势劲媚，自成一家。……上都（即长安）西明寺《金刚经碑》备有锺（繇）、王（羲之）、欧（阳询）、虞（世南）、褚（遂良）、陆（柬之）之体，尤为得意。"他的字从锺繇、王羲之入手，继而师法唐初欧阳询、虞世南、褚遂良、陆柬之等名家。他学王字、颜字，但能自创新意。他继颜真卿之后，再变楷法，避开了颜楷肥壮的竖画，把横画、竖画写得大体均匀而瘦硬；他又吸取了北碑中方笔字斩钉截铁、棱角分明的长处，点、撇、捺写得像刀切一样爽利森挺；他还吸取了虞、欧楷书结体上的紧密，颜楷结体上的纵势，

写出了以瘦硬露骨见长的"柳体"，成为唐代楷书集大成者。

"柳体"的特征表现为：用笔十分灵活，点多带钩出锋，用揉毫来蓄势，出钩劲利，如高峰坠石，利落而显精神；横画起笔多方，收笔多圆，方圆结合；竖笔起笔多带方笔，棱角突出，直中带曲；长撇行笔速度较快，长掠直下，稍带弧度，修长劲健；短撇粗重；捺画起笔较细，中段逐渐加粗、加重、加长，末尾极粗，出锋极有力量；折笔多方折顿挫，劲健有力，甚至让人感到用力太多。长笔瘦硬伸展，短笔粗重收敛；既骨力奇峭，又不乏血肉。结体内紧外松，辐射开张；撇低捺高，险中求稳；高低错落，庄严端正。

宋代范仲淹《祭石学士文》中称颂石延年书法说："曼卿之笔，颜筋柳骨。"苏轼《书唐氏六家书后》认为柳公权书法"本出于颜，而能自出新意"。后人多以颜、柳并称，视颜、柳为一路，"颜筋柳骨"就成了定论。柳公权不仅善于书法，而且工于写诗。他的联句诗"薰风自南来，殿阁生微凉"，为文宗所激赏，有"辞清意足，不可多得"的赞誉。

柳公权传世的书迹有数十种，代表作有《蒙诏帖》《金刚经》《玄秘塔碑》《神策军碑》等。其中《金刚经》书于47岁，原石早佚，1908年在敦煌石室发现唐拓孤本，一字未损，极为稀罕，现藏于法国巴黎图书馆。（图56）

2. 柳公权书法的影响

柳公权个性鲜明、风格独特的楷书，在当时名扬海内

金剛般若波羅蜜經

如是我聞一時佛在舍衛國

祇樹給孤獨園與大比丘眾

千二百五十人俱爾時世尊

食時著衣持鉢入舍衛大城

乞食於其城中次第乞已還

至本處飯食訖收衣鉢洗足

已敷座而坐時長老須菩提

图 56 唐 柳公权《金刚经》拓本局部

外，对后世产生了深远影响。《旧唐书·柳公权传》记载，当时朝廷大臣都争着请柳公权为自己的祖先书写墓志，以此表达对祖先的孝敬，朝廷大臣家里的碑版墓志，如果不是出自柳公权的手笔，别人就认为他们家的子孙不懂孝道。外国人到中国来进贡，都会另外准备一笔钱用来购买柳公权的书法。唐文宗称柳公权的字"锺、王复生，无以加焉"，意思是，即使锺繇、王羲之复活了，也无法超过他，可见柳公权在当时书名之显赫。

宋代的李建中、欧阳修、蔡襄、黄庭坚、米芾都受到过柳体楷书的影响，其中黄庭坚行楷书的结体受柳体的影响最为明显。米芾早年喜欢柳公权楷书结体紧密，曾临习柳权公的《金刚经》；等到他自成一家后，对柳体却大加鞭挞，说柳公权师法欧阳询但远不及欧阳询，而成为"丑怪恶札"的鼻祖，从柳公权开始才有"俗书"（见《海岳名言》）。明代董其昌对柳体楷书更是情有独钟，他在《画禅室随笔·评书法》中说，柳公权书法极力改变王羲之的笔法，大概不想与《兰亭序》"面目相似"。又说，自从学了柳公权书法，才领悟到"用笔古淡处"，从今以后不能舍弃"柳法"而步趋王羲之。"自学柳诚悬，方悟用笔古淡处。自今以往，不得舍柳法而趋右军也。""用笔古淡"正是董其昌对柳公权楷书作品深入分析、认真临习后所产生的独特感受。清代梁同书推崇柳公权楷书，并有独到的认识，他在《频罗庵论书》中说，柳公权"《玄秘塔碑》是极软笔所写"，并指出米芾斥责柳书是"恶札"是错误的，

毛笔越软越要拿得直、"提得起",所以每字笔画起处用笔要凝练有力。

当代书法大师启功对柳体楷书,尤其是《玄秘塔碑》特别喜欢。其《论书绝句》第100首写道:"先摹赵董后欧阳,晚爱诚悬竟体芳。偶作擘窠钉壁看,旁人多说似成王。"并在自注中说临写柳体《玄秘塔碑》的目的是"为强其骨"。1965年,他获得明拓本《玄秘塔碑》,"日益习之",到1972年为止,先后临了五本。此后仍然不断地临习。《启功题跋书画碑帖选》中还有一段有关《玄秘塔碑》的跋文写道:"余获此帖,临写最勤,十载以来,已有十余本。"直到1995年,启功已84岁,又把《玄秘塔碑》临了一通,他苦练柳体的学书经历,对今天的书法爱好者应该具有启发意义。

(四)附:柳公权《蒙诏帖》的款式和书法特点

《蒙诏帖》(图57),又名《翰林帖》,白麻纸,墨迹本,纵26.9厘米,横57.6厘米,7行,共27字。南宋时入绍兴内府,曾由元代乔篑成、明代韩世能、清代冯铨、安岐等人收藏。后入清内府,刻入《三希堂法帖》。现藏于故宫博物院。

此墨本书于长庆元年(821),是柳公权44岁初任翰林侍书学士时写的作品,帖中"职在闲冷"四字似乎流露出对翰林侍书学士一职不满意的情绪。

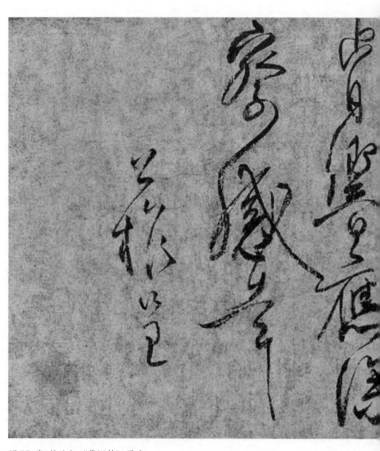

图 57 唐 柳公权《蒙诏帖》墨迹

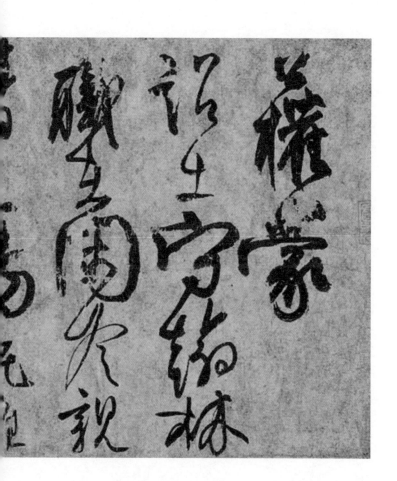

嚴蒙記生守銘林 朦雲閣見觀

此帖体势稍带颜法，字形长短宽窄不一，或收或放；笔画顿挫郁勃，或断或连；墨色枯润相间，或浓或淡；章法奇正相依，开阔跌宕；风格豪放雄逸，遒劲流丽。乾隆称此帖"险中生态，力变右军"。

（五）晚唐五代书法的基本面貌

晚唐国势转衰，文化艺术也呈下坡趋势，没有初唐的活力和盛唐的气势了。晚唐书法以柳公权为代表，其次是杜牧。五代书法承晚唐余绪，值得称道的书家当推杨凝式。

柳公权继颜真卿之后，再变楷法，避开了颜楷肥壮的竖画，写出了以瘦硬露骨见长的"柳体"，成为唐代楷法集大成者，世称"颜筋柳骨"，其代表作有楷书《金刚经》《玄秘塔碑》《神策军碑》，行草书《蒙诏帖》等。

与柳公权同时代的楷书家还有沈传师、裴休，他们与柳一样，均以骨法清虚取胜，遒劲方整为妙。沈的代表作是《柳州罗池庙碑》，裴的代表作是《空慧禅师碑》。

杜牧所写的行书《张好好诗》墨迹，也像他的诗文一样潇洒自如，文采风流，尽收腕底，堪称书林瑰宝。

杨凝式是承唐启宋的行书大家，是由唐代楷书向宋代行书过渡的关键人物，他流传至今的行书代表作有《韭花帖》《卢鸿草堂十志图跋》等。

14

杜牧《张好好诗》：

萧洒风流的诗书墨迹

（一）《张好好诗》的款式与书法特点

《张好好诗》（图 58），杜牧在大和八年（834）所写的诗书墨迹，当时杜牧 32 岁。一说当写于大和九年（835）。行草书体，麻纸本，纵 28.2 厘米，横 162 厘米，46 行。卷首尾有宋、元、明、清人的题签、题跋印章。曾经宋宣和内府、贾似道、明项子京、张孝思、清梁清标、乾隆、嘉庆、宣统内府及张伯驹收藏。曾著录于《宣和书谱》《容台集》《平生壮观》《大观录》等。由于杜牧以诗著称，故其书名为诗名所掩盖。今人所能见到的唐朝真迹少之又少，这幅《张好好诗》长卷自然珍贵异常，纸本上有宋徽宗、贾似道、年羹尧、乾隆等一堆名人的鉴定印章。当年溥仪皇帝"北狩"之时，仓皇之中还不忘携带此卷，后为民国四大公子之一的张伯驹个人所有，又捐赠政府，藏于故宫博物院。此卷书法刻入《秋碧堂法帖》。延光室、日本《昭和法帖大系》均有影印。

杜牧书写《张好好诗》时，情绪饱满，文笔清秀，书法特色鲜明，

图58 唐 杜牧《张好好诗》墨迹

风采动人。作者使用弹性强的毛笔，自由挥洒，笔法劲健，燥润结合，破锋叉笔较多。结体呈纵长而略带斜侧之势，竖、竖钩、撇等笔画尽情伸展，形成纵放的结体特征。布局上，虽字字独立，但大小相间，快慢结合，形成轻歌曼舞式的节奏。全篇一气呵成，笔墨酣畅，气势连绵，神采飘逸，结体近似欧阳询行书，又深得六朝书法的风韵，为杜牧赢得了书法家的美名。宋代《宣和书谱》评论道，杜牧作行草书，"气格雄健"，与他的文章风格表里一致。明代陶宗仪《书史会要》卷5记载，杜牧也善于书写大字，曾经在湖州驿写"碧澜堂"三个字，到明代依然存在，两尺见方，"茂密满榜"，匾额四周连缝隙都没有，世人很少见到。清人叶奕苞《金石录补》评价说："牧之书潇洒流逸，深得六朝人风韵。宗伯（董其昌）云：'颜、柳以后，若温飞卿、杜牧之，亦名家也。'"

（二）《张好好诗》的创作背景及其内容

大和二年（828）十月，杜牧进士及第后八个月，他就奔赴当时的洪州，开始了他长达十多年的幕府生涯。其时沈传师为江西观察使，辟召杜牧为江西团练巡官。沈家与杜家为世交，沈氏兄弟是文学爱好者，对当时的知名文人都很眷顾，与杜牧的关系也颇为密切。杜牧撰写《李贺集序》，就是应沈传师之弟沈述师所请。杜牧经常往沈述师家中听歌赏舞，还对沈家中的一个歌女张好好很有好感，可惜主人对此女子分外珍惜，抢先一步，成全了自己，将她纳为小妾，使杜牧空有倾羡之情。大和八年（一说大和九年），杜牧在洛阳与张好好不期而遇，此时的张好好已经沦落为他乡之客，以当垆卖酒为生。杜牧感慨万分，写了这首五言长篇《张好好诗》。此卷墨迹本内容如下：

牧大和三年，佐故吏部沈公江西幕。好好年十三，始以善歌舞乐籍中。后一岁，公镇宣城，复置好好于宣城籍中。后二年，沈著作述师，以双鬟纳之。又二岁，余于洛阳东城，重睹好好，感旧伤怀，故题诗赠之。

君为豫章姝，十三才有余。翠苗凤生尾，丹脸莲含跗。
高阁倚天半，晴江连碧虚。此地试君唱，特使华筵铺。
主公顾四座，始讶来踟蹰。吴娃起引赞，低徊映长裾。
双鬟可高下，才过青罗襦。盼盼下垂袖，一声离凤呼。
繁弦迸关纽，塞管引圆芦。众音不能逐，袅袅穿云衢。
主公再三叹，谓言天下殊。赠之天马锦，副以水犀梳。
龙沙看秋浪，明月游东湖。自此每相见，三日以为疏。
玉质随月满，艳态逐春舒。绛唇渐轻巧，云步转虚徐。
旌旆忽东下，笙歌随舳舻。霜凋谢楼树，沙暖句溪蒲。
身外任尘土，樽前且欢娱。飘然集仙客，讽赋期相如。
聘之碧玉珮，载以紫云车。洞闭水声远，月高蟾影孤。
尔来未几岁，散尽高阳徒。洛阳重相见，绰绰为当炉。
怪我苦何事，少年生白须。朋游今在否，落拓更能无。
门馆恸哭后，水云愁景初。斜日挂衰柳，凉风生座隅。
洒尽满襟泪，短章聊一书。

关于此诗创作时间和背景，徐邦达等人认为序文所记似有误。《旧唐书·文宗纪》载，沈传师卒于大和九年（835）。此诗序所称"故吏部沈公"，当指沈传师；诗中"门馆恸哭后"，似为沈传师的去世而哀悼。徐邦达等人据此二则

材料推测，此诗应作于大和九年沈传师卒后。可备一说。

此诗以精湛华美的语言，描述了歌妓张好好升浮沉沦的悲剧生涯，抒发了诗人对这类无法主宰自己命运的苦难女子的深切同情。诗中追忆了张好好六年前初吐清韵、名声震座的美好一幕。一位初登歌场的妙龄少女，一鸣惊人，赢得了观察使大人的青睐。诗中"玉质随月满，艳态逐春舒。绛唇渐轻巧，云步转虚徐"四句，描绘她娇美多情的特点。她从此被编入乐籍，成了一位为官家卖唱的歌妓，过着貌似快乐的乐妓生活。然后跳到数年后，诗人在洛阳与张好好一次意外相逢，发现当年那绰约风姿的张好好，竟已沦为东城卖酒的"当垆"之女。作为一首叙事诗，诗人把描述的重点，全放在回忆张好好昔日美好欢乐的生活情景上，并用浓墨重彩，表现她生平最光彩照人的艳丽风姿。只是到了结尾处，才揭开她沦为酒家"当垆"女的悲惨结局。这种写法是以乐景写哀情，非常高妙。

（三）杜牧的人生经历及其诗歌特点

杜牧（803—约852），字牧之，号樊川居士，京兆万年（今陕西西安）人。宰相杜佑之孙。穆宗长庆二年（822），杜牧 20 岁，已经博通经史，尤专注于治乱与军事。23 岁写《阿房宫赋》。文宗大和二年（828），26 岁进士及第。同年又考中贤良方正直言极谏科。授弘文馆校书郎、试左武卫兵曹参军。冬季，入江西观察使沈传师幕，后随其赴

宣歙观察使任，为幕僚。大和七年（833），淮南节度使牛僧孺辟为推官，转掌书记，居住扬州，颇好宴游。后来历官为监察御史、史馆修撰、膳部比部员外郎。武宗会昌二年（842），出为黄州刺史。后任池州、睦州、湖州刺史。最终官至中书舍人。

杜牧是晚唐杰出诗人，尤以七言绝句著称。擅长文赋，其《阿房宫赋》为后世传诵。据《唐才子传》载："后人评牧诗，如铜丸走坂，骏马注坡，谓圆快奋争也。"意思是，杜牧的诗圆畅明快，昂扬奋发，让人感到就像铜球在斜坡上滚动，像骏马聚集在山坡上一样。刘熙载在《艺概》中也称他的诗"雄姿英发"。细读杜牧，人如其诗，个性张扬，如鹤舞长空，俊朗飘逸。杜牧曾注释《孙子》，著有《樊川文集》。

15

杨凝式《韭花帖》等：
意趣萧散的行书名帖

（一）《韭花帖》的款式、书法特点和内容

《韭花帖》（图59），杨凝式的行书代表作之一，白麻纸本，纵26厘米，横28厘米，7行，共63字。曾著录于《宣和书谱》《清河书画舫》《石渠宝笈》等书，并刻入《戏鸿堂法帖》《三希堂法帖》中。

此帖曾经入北宋宣和内府、南宋绍兴内府。元代此本为张晏所藏，元末入内府奎章阁。明代归项元汴、吴桢所递藏，明末又归陈定收藏。此后200多年中不知流传何处。据杨仁恺《中国书画鉴定学稿》介绍，清乾隆时，此帖入内府，鉴书博士高士奇冒灭门之罪，以摹本偷换，摹本留在宫中，即为清内府藏本；此帖真迹后来流入民间，清末为罗振玉购得收藏，曾被印入《百爵斋藏历代名人法书》，1945年，罗振玉在长春遗失此帖真迹，至今不知此帖真迹的下落。清内府藏本现藏于无锡博物院，另有台湾兰千山馆藏本，二者均为摹本。

董其昌评说，《韭花帖》"略带行体，萧散有致"。此帖的字体介于行书和楷书之间，笔画清秀，结体疏朗，意趣萧散，深得王羲之

图 59 五代 杨凝式《韭花帖》墨迹

《兰亭序》的笔意，而与唐人书法有所不同。唐人书法以法度森严著称，笔画挺劲，转折峭拔，组织严密，力度开张；此帖虽然笔画沉实，功力深厚，但有一种萧散之气扑面而来。它并不用浪潮似的行气之法，而是佯狂装痴，闲庭信步，有意无意，走走停停，字与字、行与行拉开了较大的距离，造成了章法上的"疯形"、奇态，给人以风神爽朗之感。尽管《韭花帖》无论在用笔还是在章法上都与《兰亭序》迥然有别，但其神韵却与之有异曲同工之妙，黄庭坚赋诗盛赞说："世人尽学兰亭面，欲换凡骨无金丹。谁知洛阳杨风子，下笔便到乌丝阑。"清代曾协均《题韭花帖》说："《韭花帖》乃宣和秘殿物，观此真迹，始知纵逸雄强之妙，晋人矩度犹存，山谷比之'散僧入圣'，非虚议也。"此帖变唐人森严气氛为旷淡抒情，笔墨含蓄而意趣萧散，开了宋人"尚意"书风的先河，对宋代苏轼等人有直接影响。

《韭花帖》内容是叙述午睡醒来，腹中甚饥之时，恰逢有人馈赠韭花、羔羊肉，非常可口，遂执笔以表示谢意。轻松愉快之情，顿注笔端。

（二）杨凝式的人生境遇及其在书法史上的地位

杨凝式（873—954），字景度，号虚白、癸巳人、希维居士等，华阴（今陕西华阴）人。唐昭宗时代进士。历仕梁、唐、晋、汉、周五朝。官至太子太保、太傅、少师，人称"杨少师"。《旧五代史》本传注引宋代张世南《游

宦纪闻》卷 10 说，杨凝式虽然历仕梁、唐、晋、汉、周五朝，但由于心病而闲居，所以当时人称他"风（疯）子"。虽然几朝皇帝都给他官做，可他苦于政治局势动乱险恶，怕被人抓住把柄，故意装疯、装病。他以特殊的心态、颠疯的形貌，在书法艺术领域里独行，成为承唐启宋的行书大家，是唐代楷书向宋代行书过渡的关键人物。

杨凝式的书法，笔迹遒劲放纵，师法欧阳询与颜真卿，但更添放纵闲逸的意趣。他久居洛阳，多次遨游佛道祠宇，遇到"山水胜迹"，就流连欣赏吟咏，凡是有墙壁缺损的地方，他都要探视，拿着笔，一边吟诗，一边书写，像是与神仙对话。他的字多留在洛阳寺庙的墙壁上，甚至断垣残壁上，所以留传至今的墨迹仅有《韭花帖》《夏热帖》《神仙起居法》《卢鸿草堂十志图跋》等数种。代表作是《韭花帖》《卢鸿草堂十志图跋》。

（三）附：《神仙起居法》《卢鸿草堂十志跋》

1.《神仙起居法》的款式、书法特点和内容

《神仙起居法》（图 60），杨凝式的草书名帖，墨迹纸本，纵 27 厘米，横 21.2 厘米，共 8 行。杨凝式书于五代后汉乾祐元年（948）冬。

此卷后纸有宋代米友仁鉴跋、元代商挺等人题跋、释文。卷前右下角有明项元汴"摩"字编号。卷上还钤有宋"绍兴""内府书印"，明代杨士奇、陈淳、项元汴，清代张孝思、

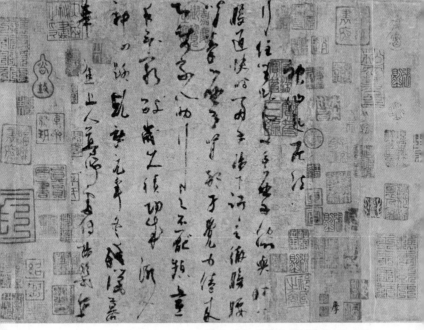

图 60 五代 杨凝式《神仙起居法》墨迹

陈定、清内府等鉴藏印。最早为宋高宗内府之物，后入贾似道手，明代曾为项元汴所有，至清代乾隆时入内府。现藏于故宫博物院。

此卷草书，笔法劲逸，结体紧密而带险侧之势，章法自然率意，收放自如，逸笔草草，狂而不俗。

此卷内容是杨凝式录写的一则健身按摩口诀，全文著录于《赵氏铁珊瑚网》《清河书画舫》《式古堂书画汇考》。文字内容如下："神仙起居法。行住坐卧处，手摩胁与肚。心腹通快时，两手肠下踞。踞之彻膀腰，背拳摩肾部。才觉力倦来，即使家人助。行之不厌频，昼夜无穷数。岁久

积功成，渐入神仙路。乾祐元年冬残腊暮，华阳焦上人尊师处传，杨凝式。"

2.《卢鸿草堂十志图跋》的书法特点和内容

《卢鸿草堂十志图跋》（图61），纸本，行书，后汉天福十二年（947）七月书。原件现藏于台北故宫博物院。

此帖书法笔画圆浑，藏锋较多；结体内松外紧，字形或正或侧，或长或短，富有变化。前五行较密集，行与行之间避让较少；后三行较为疏朗，形成由密到疏的章法特点，与《韭花帖》同工异曲。清代刘熙载《书概》说，杨凝式书法主要取法于颜真卿，而又增加了质朴率意，"不衫不履，遂自成家"。的确，此帖上承颜真卿行书而变端庄为斜侧灵动，下开宋代"尚意"书风。其笔势和结体对清初八大山人的行书颇有影响。

此帖原文内容如下：

右览前晋昌书记左郎中家旧传卢浩然隐君嵩山十志。卢本名鸿，高士也。能八分书，善制山水树石。隐于嵩山，唐开元初征拜谏议大夫，不受。此画可珍重也。丁未岁前七月十八日，老少传弘农人题。

此帖内容讲的是隐士卢鸿的性格及其绘画特点。

卢鸿（又作鸿一），字浩然，一作灏然，生卒年月不详，是唐幽州范阳（今河北涿州）卢家人，后来迁到洛阳，隐居嵩山（今河南登封）。

图 61 五代 杨凝式《卢鸿草堂十志图跋》墨迹

　　卢鸿学问渊博，精通籀、篆、楷、隶多种书法，善于描绘山、水、石、树，造意清气袭人，得平远之趣。据史书记载，713 年，唐玄宗选用贤士，以勉励天下，派遣使者备礼邀请卢鸿出山。卢鸿再三不肯。过了五年，玄宗再次下诏，称赞"鸿有泰一之道，中庸之德，钩深诣微，确乎自高"（《新唐书·隐逸传》），恳切希望卢鸿能出山赴任，以满足他的心愿。卢鸿盛情难却，应召来到东都洛阳，谒见玄宗，不肯下拜。宰相很不明白，派人询问缘故。卢鸿答道："忠信之人不讲究这些礼节，我敢以忠信进见！"

玄宗闻知后，就另升内殿，设宴款待，当场授他做谏议大夫。卢鸿还是坚决辞谢。玄宗为了保全他的节操，不降低他的志向，就赐他一身隐居服，一所草堂，让他带官归山，每年可得到粮米一百石、布绢五十匹。而且还授予他随时记下朝廷得失并直接将状子递交玄宗的权力。卢鸿回山后，广开门户，召聚五百弟子讲学，直到去世。他为人清高，曾将自己的居室命名为"宁极"。

卢鸿的绘画作品，主要反映的是他清闲自得的隐居生活，最出名的是《草堂十志（嵩山十景）图》，包括草堂、倒景台、樾馆、云锦淙、期仙磴、涤烦矶、洞玄室、金壁潭等十景。画风与王维相近，并与王维的《辋川图》一样，名传当时与后代，体现了卢鸿在绘画艺术上的精深造诣。但可惜的是，原作久已失传，只能见到传为李公麟的《草堂十志图》临本（图62），但此图仍然能使观者领略到原作的风貌，被历代画家重视和临摹。

《草堂十志图》中的小楷题记颇为精彩，每景各题一段，或仿虞，或仿褚，或仿颜，无不神形兼备，耐人品味。即便是李公麟临本，也不失为研究宋以前小楷笔法之珍贵资料。

图 62 宋 李公麟《草堂十志图》临本局部

图书在版编目（ＣＩＰ）数据

书法的故事. 隋唐五代 / 文师华著. —— 南昌 ： 江
西美术出版社，2024.3
ISBN 978-7-5480-8569-0

Ⅰ. ①书… Ⅱ. ①文… Ⅲ. ①汉字－书法史－中国－
隋唐时代②汉字－书法史－中国－五代十国时期 Ⅳ.①J292-092

中国国家版本馆CIP数据核字(2023)第189373号

出 品 人　刘　芳
策划统筹　李国强
责任编辑　肖　丁　刘　挺
责任印制　张维波
封面设计　梅家强
版式设计　梅家强　林思同　　　先锋設計

书法的故事·隋唐五代
SHUFA DE GUSHI SUI TANG WUDAI
文师华　著

出　版　江西美术出版社
社　址　南昌市子安路66号
邮　编　330025
电　话　0791-86565819
网　址　www.jxfinearts.com
经　销　全国新华书店
印　刷　浙江海虹彩色印务有限公司
版　次　2024年3月第1版
印　次　2024年3月第1次印刷
开　本　889 mm×1194 mm 1/32
印　张　6
ISBN 978-7-5480-8569-0
定　价　36.00元